U0005022

自然生活家 37

浮游花與乾燥花DIY

ハーバリウム
美しさを閉じこめる植物標本の作り方

將美麗封藏的植物標本製作法

誠文堂新光社 編著　黃姿瑋 譯

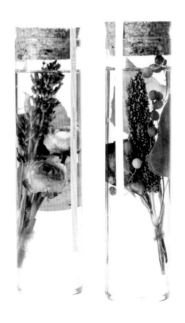

晨星出版

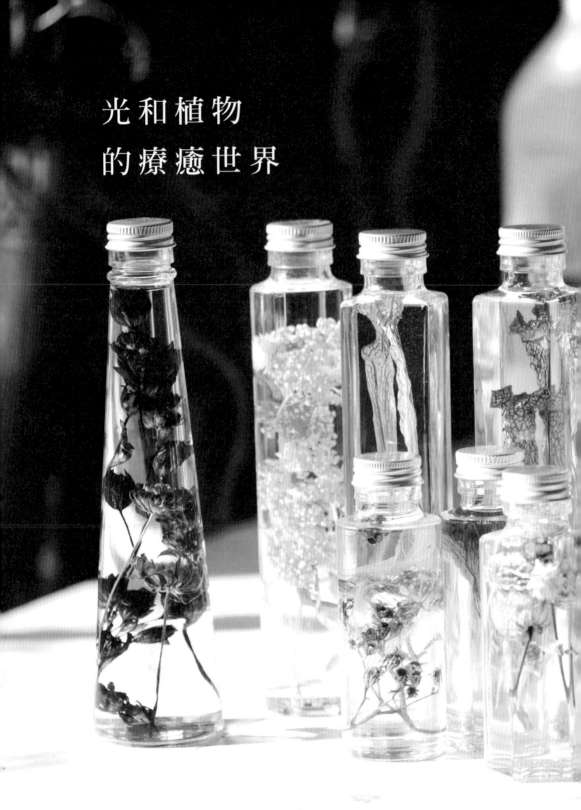

光和植物
的療癒世界

Herbarium一詞，原本指的是將植物品種等保存下來的「植物標本」。而現正風行的
Herbarium（浮游花），則是將乾燥花或不凋花與專用油品一同放入玻璃瓶，製成美麗的
裝飾品。

由於浸泡在油中，不需要換水，也能讓花朵保持1年～半永久的美麗。

看著摘採下來的繽紛花卉，在瓶中輕盈優美地飄浮，宛如專屬於自己的迷你花園。

本書中，將為各位說明浮游花的基本知識，並介紹各路高手的作品及製作方法。

請各位好好享受浮游花帶來的療癒世界。

浮游花與乾燥花 **DIY**
—將美麗封藏的植物標本製作法

Contents

欣賞浮游花
的日常

花朵可以滋潤環境與心靈，告知我們四季的變化。收藏在小瓶子裡
的浮游花，也能為我們帶來不亞於豪華花束的燦爛時光。
一起來體驗有浮游花相伴的生活吧！

*Every day to
enjoy with Herbarium*

陽光與浮游花

最能映照出浮游花之美的，便是「陽光」。製作浮游
花所使用的油品，具有捕捉光線的特性。因此浮游花
和陽光，可謂是絕配。在陽光下閃耀的浮游花，療癒
效果似乎也更上層樓了。

補充植物與光
的能量

植物和太陽光，可以給予我們
正面的能量。讓自然的能量注
入心中吧！

自然純粹

How to make ▸ p.86

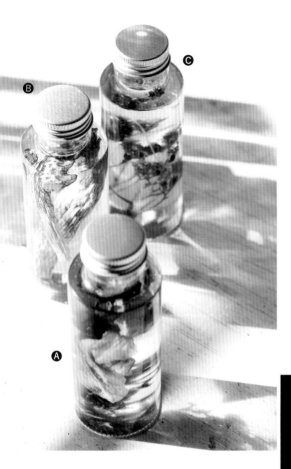

欣賞美麗的光影

浮游花和陽光，也能交織出
美妙的光影。好好享受大自
然創造的光影藝術吧。

Ⓐ 浮游銀蓮花

How to make ▶ p.82

Ⓑ bottle flower（瓶子草）

How to make ▶ p.98

Ⓒ bottle flower（雛菊 × 透明葉脈片）

How to make ▶ p.83

陽光創造的
時髦空間

陽光穿透花材，為浮游花增添
一股時尚潮流的氣息。同樣很
適合用來妝點單調的房間。

bottle flower（瓶子草）

How to make ▶ p.98

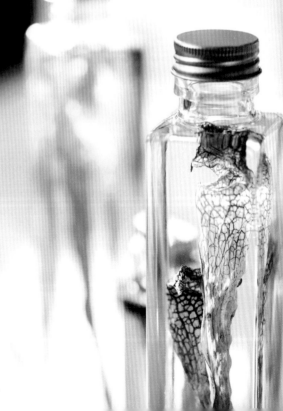

以浮游花妝點室內

將浮游花作品並排陳列，看起來就像由光和大自然構成的藝術作品。因為是自然素材，即使擺放一整排，也不會顯得太過頭，這點同樣很棒。如果依特定的花材顏色或種類進行主題陳列，就能享受系列作品的樂趣。

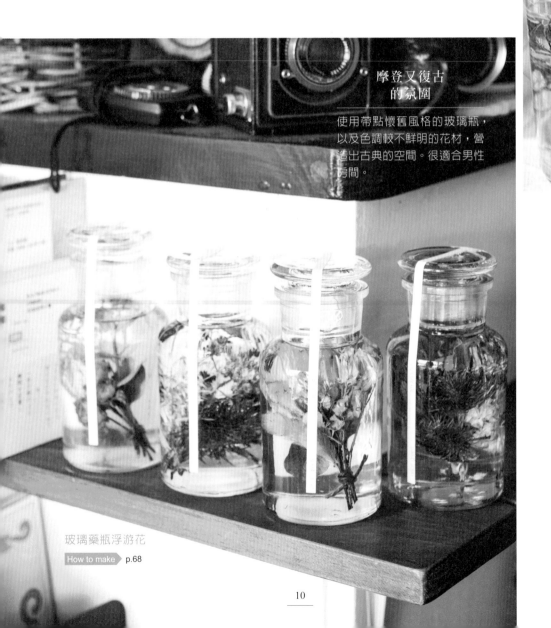

摩登又復古
的氛圍

使用帶點懷舊風格的玻璃瓶，以及色調較不鮮明的花材，營造出古典的空間。很適合男性房間。

玻璃藥瓶浮游花

How to make ▶ p.68

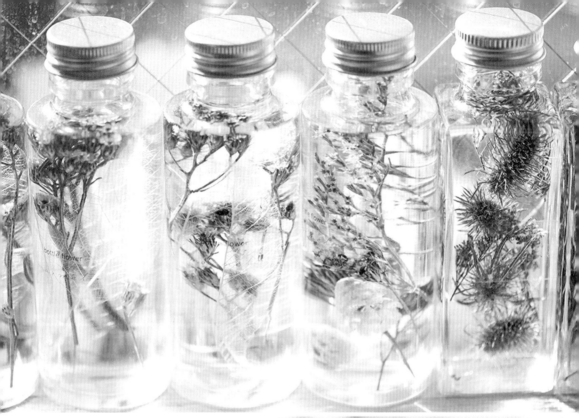

窗邊的柔美陽光

搭配具自然感和穿透感的花材，一瓶
瓶浮游花並排在窗邊，總覺得空間中
充滿了令人憐愛的柔美光芒。

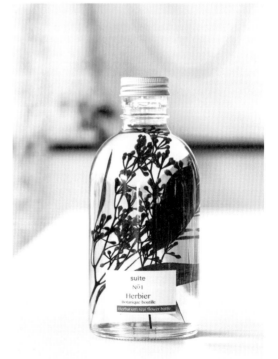

即使只有一瓶⋯⋯

浮游花專用的油品具有捕捉光
線的特性，因此即便只有一瓶浮
游花，也能展現十足的存在感。

尤加利

How to make ▶ p.96

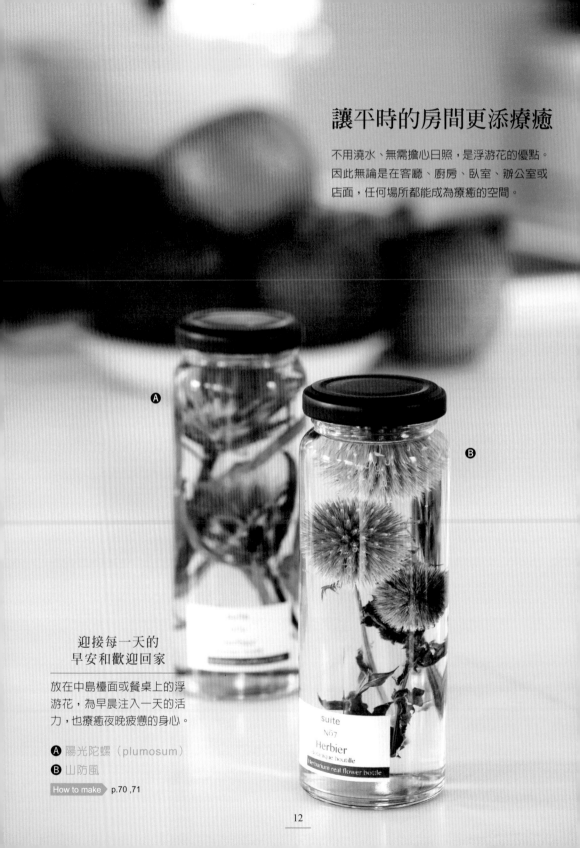

讓平時的房間更添療癒

不用澆水、無需擔心日照,是浮游花的優點。
因此無論是在客廳、廚房、臥室、辦公室或
店面,任何場所都能成為療癒的空間。

A

B

迎接每一天的
早安和歡迎回家

放在中島檯面或餐桌上的浮
游花,為早晨注入一天的活
力,也療癒夜晚疲憊的身心。

A 陽光陀螺（plumosum）
B 山防風

How to make ▶ p.70 ,71

一人居住的房間
也很合適

因為不需要換水之類的照料，即便是
忙碌的獨居人士，也能在房間裡增添
花卉的色彩。

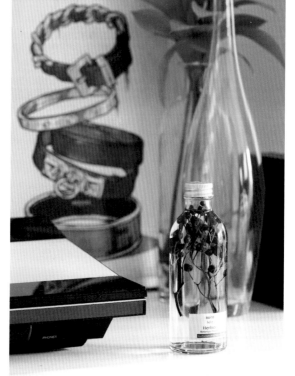

近在身邊的
迷你花園

浮游花不太占位子，辦公桌或
窄小的置物架上，也能創造園
藝空間。

野玫瑰果

How to make p.94

在浮游花中
封藏四季之美

將四季豐富的色彩，收藏在小小的玻璃瓶中，是不是很
有意思呢？配合節慶的變化，製作耶誕節或新年主題的
作品，也很棒呢。碰上對自己別有意義的紀念日，不妨
也為此創作一瓶浮游花吧。

讓心情躍動的「春」之氣息

萬物新生的春天，就用令人雀躍的
花材振奮精神吧！瓶中彷彿也吹起
了和煦的春風呢。

簡單漂亮又可愛。THE 植物標本

How to make ▶ p.72

14

時尚地慶祝「新年」

正月的裝飾通常充滿了傳統日式風格，不過即使是具現代感的西式房間，也能營造出一點都不突兀的新年氛圍。

New year
red chrysanthemum
（新年・赤菊浮游花）

How to make ▶ p.74

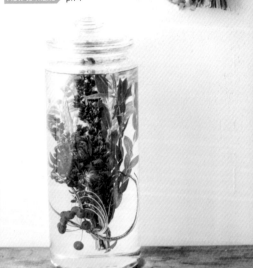

收藏美麗的「秋」之山野

將染紅的葉子和樹木的果實等代表秋季美麗山野的素材納入瓶中。即便遠離大自然，仍能切身感受季節的變化，心境也充實了起來。

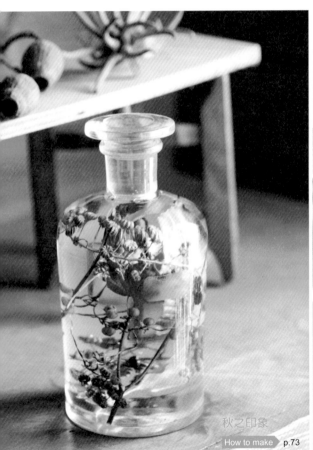

秋之印象
How to make ▶ p.73

耶誕樹
How to make ▶ p.75

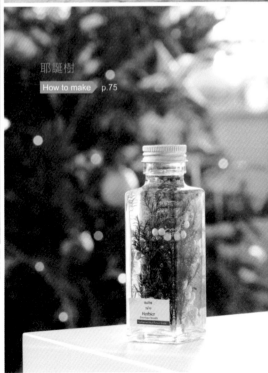

瓶中的迷你「耶誕節」

如果沒有足以放下一棵大耶誕樹的空間，就讓玻璃瓶中的迷你小樹，為我們增添聖誕氣息吧。這個也很適合當做禮物喔！

感受 「品味」
的和風浮游花

在許多人的印象中，浮游花或許不脫西方印象，不過只要在外瓶和花材
上多下點工夫，也能創造出品味雅緻的和風浮游花。受人招待或碰到喜
歡和風物品的人時，不妨當做贈禮。

清凜的和風藍

「浮游花＝無色透
明瓶」可不是唯一
鐵則。使用帶有顏
色的容器，可以營
造出和無色玻璃瓶
截然不同的氣氛。

水中融雪

How to make　p.76

16

以容器襯托出時尚
的「植物標本」

製作浮游花時，只要確保容器密閉、油品不會外溢就沒問題，因此不
一定要用制式的瓶子來裝。理科實驗專用的玻璃容器，就是一個別出
心裁的選擇，可以製成相當科研時尚的「植物標本」。

讓房間變身精緻的研究室

每根試管中各插入一株花材，
製成美麗的植物標本。週遭搖
身一變，成為精緻又活潑的「植
物研究室」。

植物標本

How to make p.109

18

押花也可以是浮游花

將押花放進玻璃培養皿，做成浮游花。浮游花一詞原先就有「植物標本」的意思，而押花正是植物標本的一種。製作多個浮游花培養皿陳列在檯面上，效果也很棒。

押花

How to make ▶ p.77

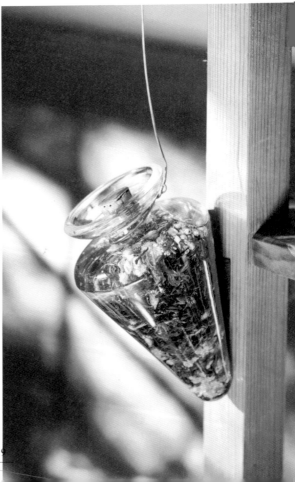

以懸吊式展示浮游花

這種是形狀類似烏賊的「烏賊瓶」，也稱為種子瓶，是用於容納標本的瓶子。利用紅茶的茶葉和食用花卉，就能創造出這種外型和組成都相當獨特的浮游花作品。

錐形種子瓶與紅茶

How to make ▶ p.78

大器而優雅

基本上，浮游花多使用較小型的瓶子，不過大型瓶罐由
於存在感十足，效果也相當不錯。此外，也有人會特別
製作大型的美麗浮游花作品，作為致贈他人的禮物。

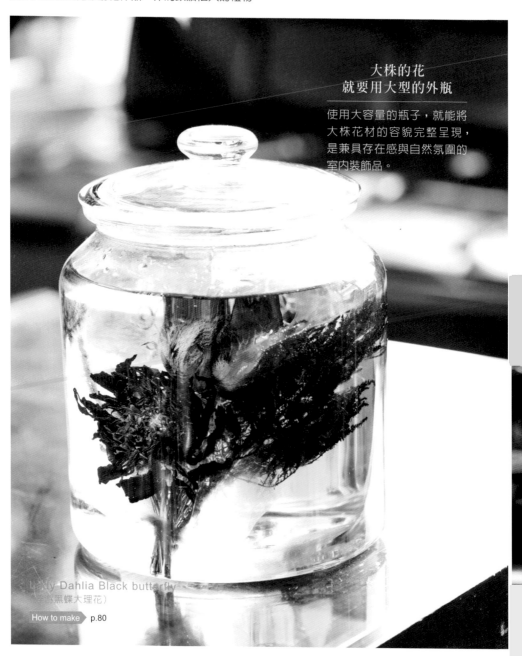

大株的花
就要用大型的外瓶

使用大容量的瓶子，就能將
大株花材的容貌完整呈現，
是兼具存在感與自然氛圍的
室內裝飾品。

Lady Dahlia Black butterfly
（浮游黑蝶大理花）

How to make ▶ p.80

將浮游花戴在身上

沒錯，浮游花也能配戴在身上。無論是平日出門或出席派對，都很適合。讓浮游花在你耳邊閃耀吧。

多彩繽紛浮游花耳環

How to make ▶ p.127

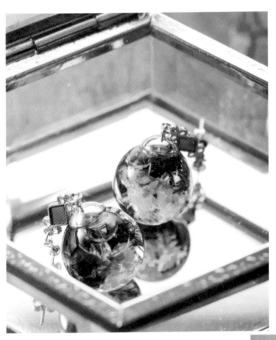

瓶中的完整花束

將在婚禮、紀念日或節慶等場合收到的珍貴花束，和美好的回憶一同保存在瓶中。

bride white gerbera
（非洲菊束浮游花）

How to make ▶ p.81

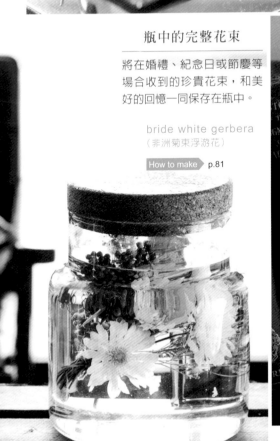

古董油燈和浮游花

只要改變一下浮游花使用的油品，就能搖身一變，成為全世界獨一無二的油燈。植物和柔美的燈火相互輝映顯得更加療癒了。

Antique Lamp

How to make ▶ p.123

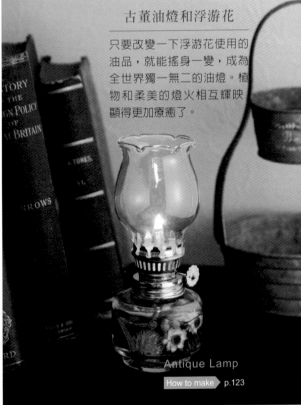

fuyuca oil

インテリア・ハーバリウム

浮游花オイル

Sol adorata herbarium

HARU COLLE

teacher：chie onodera（marmelo）

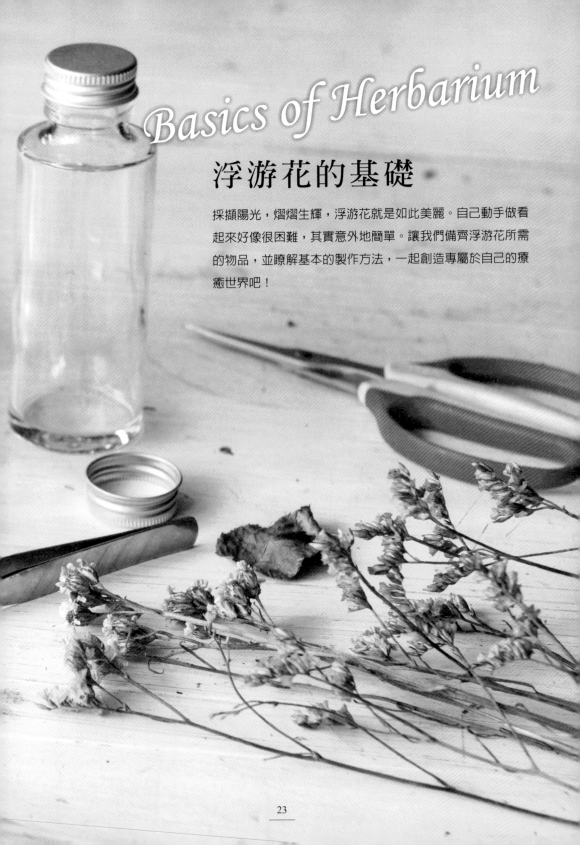

Basics of Herbarium

浮游花的基礎

採擷陽光，熠熠生輝，浮游花就是如此美麗。自己動手做看起來好像很困難，其實意外地簡單。讓我們備齊浮游花所需的物品，並瞭解基本的製作方法，一起創造專屬於自己的療癒世界吧！

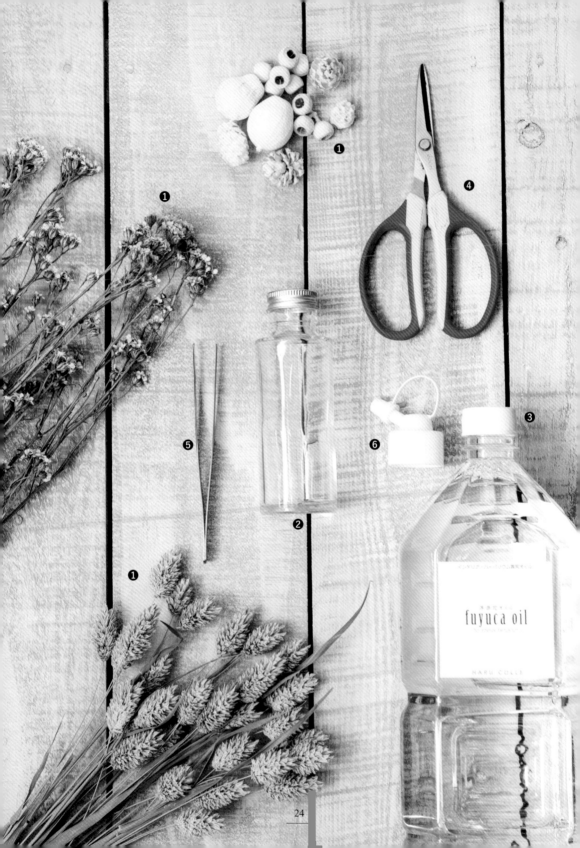

❶

❶

❶

❶

❹

❺

❷

❸

❻

fuyuca oil

HARU COLLE

24

所需物品

首先就來看看，製作浮游花需要準備什麼！下列物品都可以在
花店、五金行或化工行購得。其中有不少體積大的物品，如乾
燥花和油品等等，所以也很推薦利用花材專賣店的網購服務。

❶ 花材

使用的是乾燥花或不凋花。
若希望提升浮游花作品的效
果，務必要確保花材是完全
乾燥的。（參照 p.32）。

❷ 玻璃瓶

請選用密封度高的瓶子，以
免油品外溢。至於瓶子的形
狀和尺寸，則依照想使用的
花材大小和作品風格來選擇
（參照 p.34）。

❸ 油品

推薦使用方便又效果好的
「浮游花專用油」。油品分
為液態石蠟，以及矽油等種
類（參照 p.36）。

❹ 剪刀

建議選擇不傷花莖的「花
剪」或「園藝剪」，可以在
五金行或花店購得。若真的
找不到，用一般的剪刀（要
夠銳利）也可以。

❺ 鑷子

用來將花材放入瓶中。普通
的鑷子也可以，不過如果可
以找到浮游花專用（或水草
用）的細長鑷子，用起來會
更順手。

❻ 尖嘴瓶蓋
（或附有尖嘴的容器）

用於將油品注入瓶中（如果
購買的是浮游花專用油，多
半已附在瓶蓋上）。也可以
用量杯等具有尖嘴口的容器
代替。

Check!

購買材料包或參加工作坊的體驗課程

市面上可以買到浮游花材料包，裡面包括浮游花專用瓶、
一次分量的花材和油品。由於分量剛剛好，製作完後不會
剩下多餘的花材和油品，剛入門的新手不妨利用這種材料
包來嘗試看看。另外，也推薦參加各家花店舉辦的體驗工
作坊。

照片的材料包販售處：oriori green（https://oriorigreen.wixsite.com/mysite）

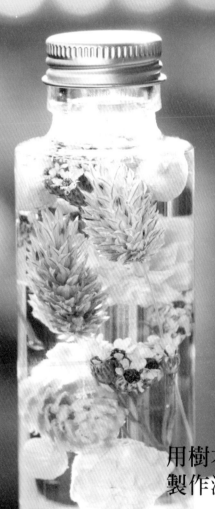

用樹木果實
製作浮游花

雛菊和加那利都是浮游花常用的
花材，配上玲瓏可愛的綜合乾果，
營造出柔和的氣氛。讓我們用這
個浮游花作品為例，練習基本的
製作方法吧！

基本的製作方法

大量的練習，就是精通浮游花的不二法門。初學者不妨從 2～
3 種花材開始吧！使用複數花材時，要按照「下→中→上」的
順序放入花材，才會比較順手。

|| 材料 ||

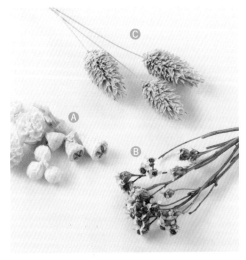

材　料

· 喜歡的乾燥花
 這裡使用下列 3 種，也可以用其他種類取代。
 Ⓐ 綜合乾果（白）
 Ⓑ 雛菊
 Ⓒ 加那利
· 玻璃瓶　圓柱形 100ml（直徑 45mm×
 高 125mm　口內徑 19mm）………… 1 支
· 浮游花專用油 ………………… 略少於 100ml

工　具

· 剪刀
· 鑷子

|| 準備 ||

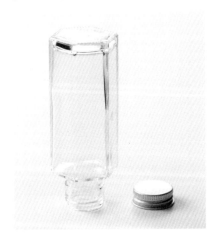

將玻璃瓶洗淨，徹底晾乾！

若瓶子裡附著髒汙、水分或油脂，
會使油品劣化，或導致發霉。務必
先將玻璃瓶清洗乾淨，並確認已完
全乾燥。

製作要點

先思考構圖

開始製作前,先決定作品的畫面構圖。
本作品的構圖是按綜合乾果、雛菊、
加那利、綜合乾果的順序,由下而上
依次放入。

若花材在放入玻璃瓶時受損,
該怎麼辦!?

由於乾燥的花材比較脆弱,可能會在
碰觸到瓶口時受損。當花材受損時,
請用鑷子夾出落入瓶內的碎片,並改
用其他未受損的花材。

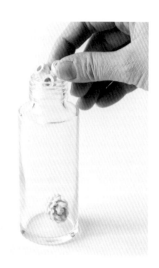

1 放入配置於下層的花材

將綜合乾果放入瓶中。從每個角度檢視玻璃
瓶,留意視覺效果的平衡。

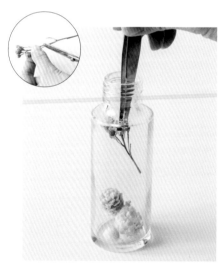

2 放入配置於中間層的花材

將雛菊修剪至適當長度,放在 1 的上面。放
進去前,可以先在瓶子外面比比看,確認位置
和莖枝的長度。

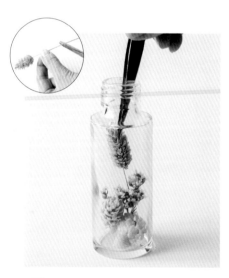

3 放入配置於上層的花材

將加那利放在 2 的上面。加那利的花莖是其
特色所在,故修剪時要保留長一點的莖枝,並
依置入的效果適當調整。

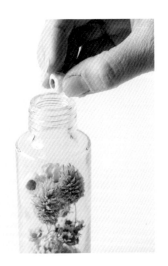

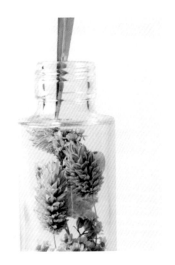

4 放入配置於最上層的花材

再次放進綜合乾果。

5 調整整體的平衡

用花材填補過於空蕩的部分，調整整體的平衡感。注意不要塞得太滿，以免損傷之前放好的花材。

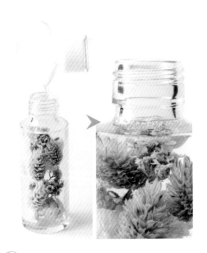

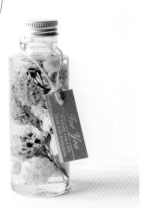

6 注入浮游花專用油

將浮游花專用油裝上尖嘴瓶蓋（或將油品倒進有尖嘴口的容器），緩緩注入油品，直到瓶頸處。

7 完成

確實關緊瓶蓋，即大功告成。可以將祝福小語或使用的花材寫在標籤卡或貼紙上，用來裝飾成品，看起來就更時尚了！

放入花材的方法

雖然好像只是單純「將花材放進瓶中」，但其實有數種不同的操作方式。
這邊就介紹幾種美觀的基本做法。

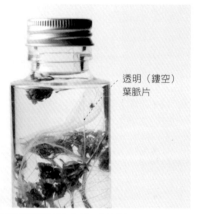

透明（鏤空）
葉脈片

利用透明葉脈片作為「分隔」

想壓住容易浮起的花材，或者將不同花材區隔開
時，可以使用透明葉脈片，就能分隔空間，同時
不破壞畫面。

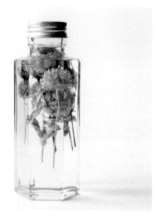

刻意讓花材浮起，創造瓶內空間

放入半瓶左右的花材，並讓花材在油品注入後浮
起，適當地創造空間，突顯作品的透明感。

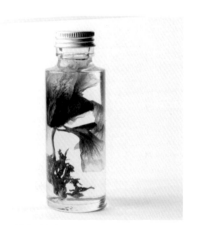

模仿一輪插花法，只放進一株花材

僅僅放入一株花材，欣賞花朵、莖枝和葉子伸展
的風貌。藉由變化外瓶的尺寸、長度，可以營造
出時髦的空間效果。

依不同的瓶子形狀，改變花材的數量

根據不同的瓶子形狀，調整花材的數量和置入方
式。將許多花材置入大容量的瓶中，可以讓作品
更具分量感。

保持協調的方法

如果顏色和花材的組合不協調，用心準備的花材就平白浪費了……。
動手做之前，先瞭解保持漂亮協調感的祕訣吧。

依一定比例，如
2：1放入不同
花材，要注意配
色協調！

使用同色系的花材

將同樣色系的花材加以組合，可以統一整個瓶子
的色調。這種方法容易執行，少有失敗，很適合
初學者嘗試。

組合互補色的花材

互補色（如紅和綠、黃和紫）具有彼此突顯的效
果。不過必須注意，如果平衡掌握不佳，就會使
畫面變得凌亂。

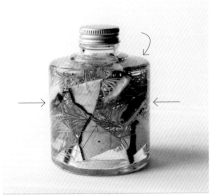

活用具透明感的花材

希望花材塞得滿一點時，可以併用煙霧樹等具透
明感、穿透感的花材，使整體不會顯得太過擁擠。

一定要從 360 度確認作品

浮游花的基本特色，就是可以從全方位欣賞它的
美麗。放入花材時要隨時旋轉瓶子，不斷重複確
認每個角度的效果！

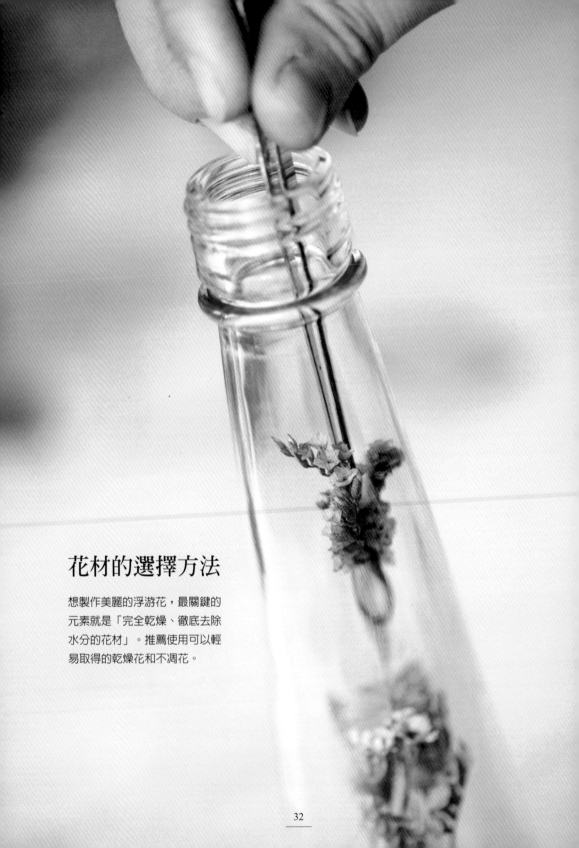

花材的選擇方法

想製作美麗的浮游花，最關鍵的
元素就是「完全乾燥、徹底去除
水分的花材」。推薦使用可以輕
易取得的乾燥花和不凋花。

乾燥花

製作浮游花的花材中,最受歡迎的就是乾燥花。花店和手工藝店有許多種類可供選擇,自己手作也很簡單,這都是乾燥花的優點。不過由於乾燥花容易損傷,處理時要特別注意。

選擇要點

市售的乾燥花有染色的,也有脫色的。有些乾燥花即便未經染色,浸油後也會褪色,可以先向店家諮詢。

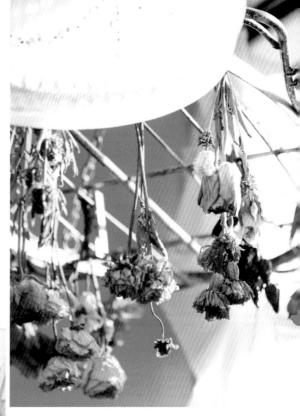

不凋花

特色是將鮮花以保存液和著色液處理並乾燥,將栩栩如生的色澤與質感保留下來。雖然價格比乾燥花高,但也更耐久放。雖然需要較多步驟和工具,但不凋花也是可以自製的。

選擇要點

根據使用著色液的不同,也可能出現褪色情形。一般多用顏料或染料著色,使用染料比較不容易褪色。

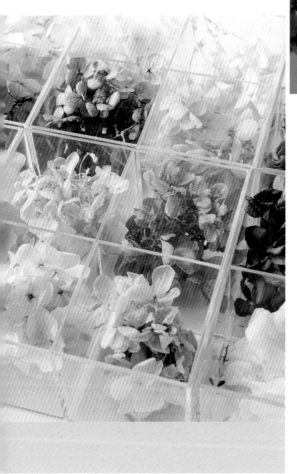

Check!

不能用鮮花製作浮游花嗎?

製作浮游花的花材,水分完全乾燥是很重要的。如果使用含水量多的鮮花,會造成油品混濁或發霉。請選用乾燥花等花材來進行加工吧。

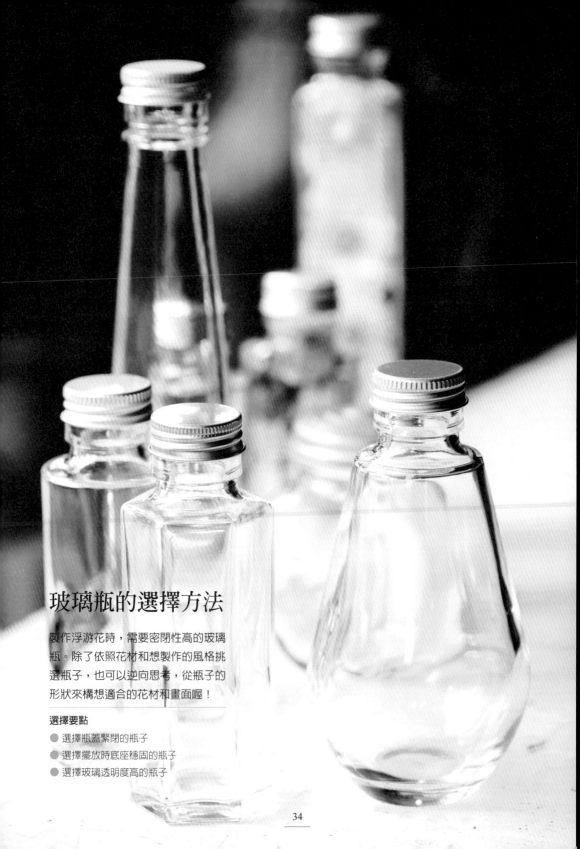

玻璃瓶的選擇方法

製作浮游花時,需要密閉性高的玻璃
瓶。除了依照花材和想製作的風格挑
選瓶子,也可以逆向思考,從瓶子的
形狀來構想適合的花材和畫面喔!

選擇要點

● 選擇瓶蓋緊閉的瓶子
● 選擇擺放時底座穩固的瓶子
● 選擇玻璃透明度高的瓶子

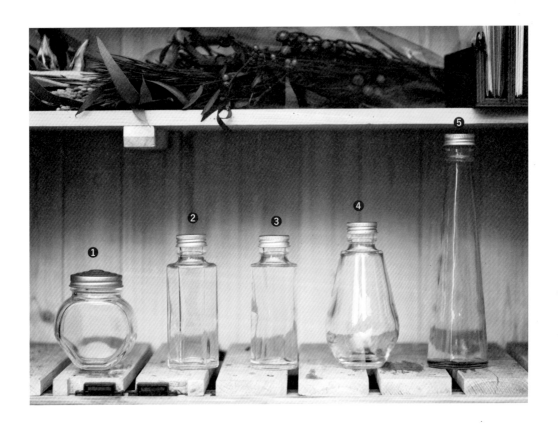

❶ 日用品的玻璃瓶

只要是玻璃製，且瓶蓋可以緊閉，日
常生活使用的容器也可以拿來利用。
自己平時喜歡的瓶子，也是個好選擇。

❷❸ 多角瓶

四角形的方柱瓶，是最常使用、最具
代表性的瓶子。多角瓶對初學者容易
上手，多面體的視覺效果也十分華麗。

❹ 圓弧瓶

有燈泡形、酒瓶形等等。想製作風格
柔和的浮游花，或想讓作品更具特色
時，不妨採用圓弧瓶。

❺ 細長瓶

瘦長的玻璃瓶，是浮游花的基本款。
可用來呈現較長的花材，也可以單單
只放一株花，應用範圍很廣。分為方
柱形、圓柱形、圓錐形等等。

密閉性不良的瓶子，就加上中蓋

「好想用這個漂亮的玻璃瓶，但瓶蓋的密閉性不好……」
這種時候，也可以替瓶口加上一個中蓋。中蓋可以在五
金行、化工材料行等處購得。不過即使加上中蓋，也不
算完全密閉，還是要小心別翻倒！

※ 若想使用軟木塞蓋的玻璃瓶，請見 p.81。

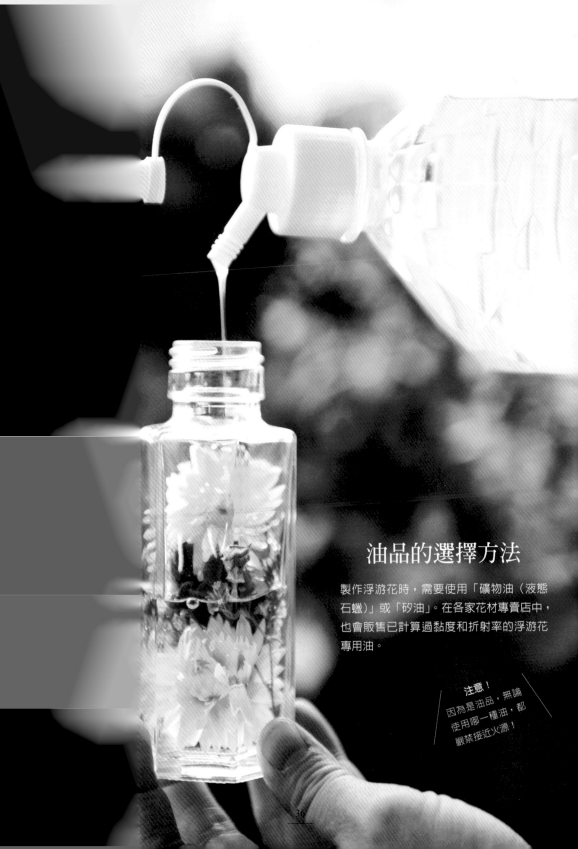

油品的選擇方法

製作浮游花時，需要使用「礦物油（液態石蠟）」或「矽油」。在各家花材專賣店中，也會販售已計算過黏度和折射率的浮游花專用油。

注意！
因為是油品，無論使用哪一種油，都嚴禁接近火源！

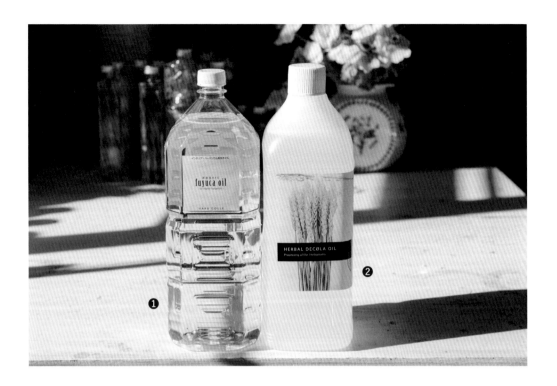

❶ 礦物油（液態石蠟）

浮游花常用的油品，取得和使用都非常方便，也可以用來製作保溼劑。礦物油具有捕捉大量光線的特性，因此能使成品晶瑩透亮。當溫度接近零度以下時，礦物油會變成混濁白霧狀，故在寒冷的地方需注意室溫。

❷ 矽油

價位比液態石蠟高，但不會因溫度變化而變混濁、酸化或劣化。由於閃火點高達300℃，推薦可以在手工藝材料店等店家購買。

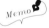 關於油品的黏度

數值愈高，表示油品愈黏稠。一般的標準來說，橄欖油的黏度約為 100，楓糖漿的黏度約為350。黏度愈高，裡面的花材就愈難移動，不過實際操作是否順手還是因人而異，購買油品時，記得留意一下適合自己的黏度。

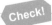

用生活常見的油品製作浮游花

嬰兒油
嬰兒油使用的是礦物油，所以可以拿來製作浮游花。部分廠牌的嬰兒油裡含有添加物，購買前請先確認成分。

沙拉油
雖然礦物油和矽油都是無色透明的，不過淡黃色的沙拉油視覺上較為柔和，適合用來製作具古典氣氛的浮游花。

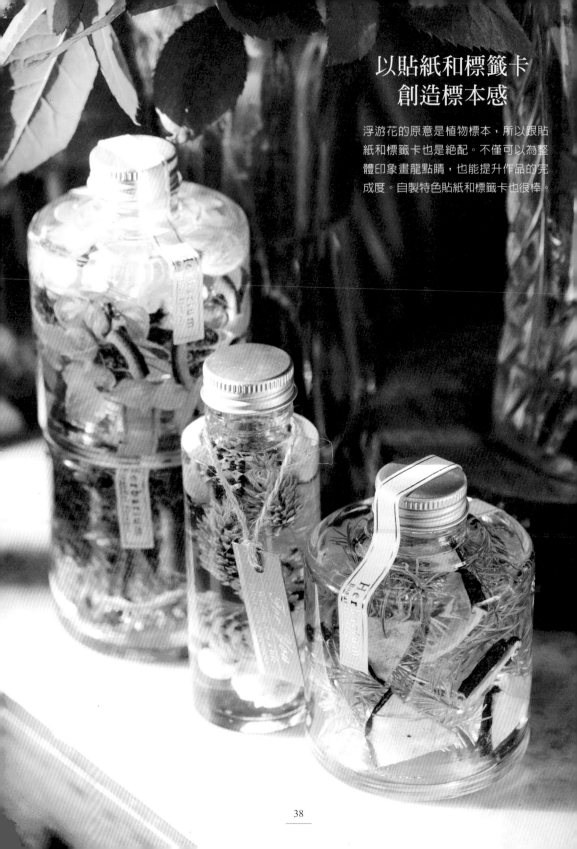

以貼紙和標籤卡
創造標本感

浮游花的原意是植物標本,所以跟貼紙和標籤卡也是絕配。不僅可以為整體印象畫龍點睛,也能提升作品的完成度。自製特色貼紙和標籤卡也很棒。

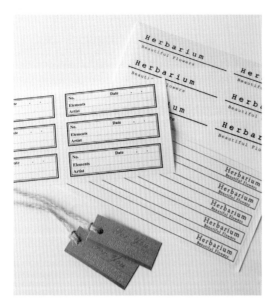

市售的貼紙＆標籤卡

各家花材專賣店和文具店，都有販售多樣化設計的貼紙和標籤卡，可以用來裝飾浮游花作品。除了直接貼在瓶子上，也不妨將花材名稱、作品名或自己的品牌名一併寫上。想要贈予他人時，推薦善加活用。

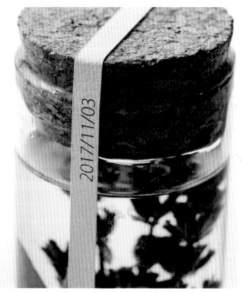

在貼紙和標籤卡上
寫下製作的年月日

依照製作方法和密閉程度的不同，浮游花保持美麗的時限可以有 1～3 年的差距。如果寫上製作的年月日，就能清楚標明作品的誕生時間。尤其是想把作品放在手工藝店等地販售的人，請務必記錄喔。

也可以自製貼紙和標籤卡

貼紙、標籤貼和標籤卡，也可以用電腦或列印機自己製作。手寫或用印章美化也很棒。除了紙面的設計，紙質和標籤卡的綁繩當然也能自由客製。

將浮游花
送給重要的對象

其實不少人因為覺得花會枯萎、嫌換水麻
煩或太占位置等,所以「雖然喜歡花,收
到鮮花卻不知如何處置」。浮游花免除了
以上所有缺點,是贈禮的好選擇。

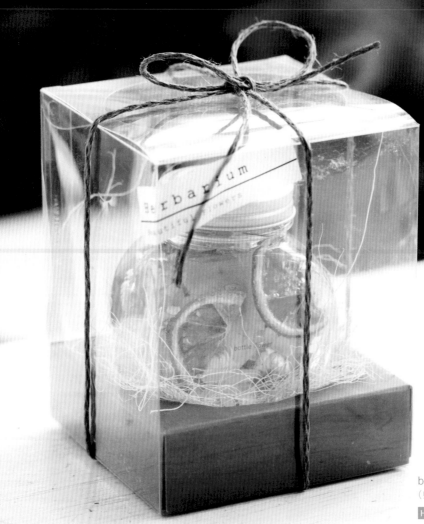

bottle flower
(蠟菊 × 柳橙)

How to make ▶ p.82

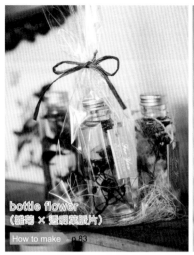

bottle flower
（雛菊 × 透明葉脈片）
How to make p.83

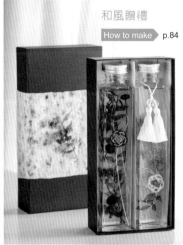

和風贈禮
How to make ▶ p.84

以禮物盒包裝

使用浮游花專用的禮物
盒，再用各種小物裝飾，
簡簡單單就能完成一份穩
固又美麗的禮物。當做婚
慶的回禮也很合適。

簡單的小禮品

只是想用個小禮物表達
「心意」時，浮游花再適
合不過。如果加上包裝，
讓浮游花看起來「彷彿」
鮮花一般，質感就更升級
了！

用獨創的紙袋包裝

利用牛皮紙等各類紙品，
依照浮游花作品的尺寸折
成袋狀黏貼，就可以做成
獨創的牛皮紙袋。用自己
喜歡的包裝紙做做看吧！

Check!

時尚的浮游花小禮盒！

具透明感的包裝
材，更能突顯浮
游花的輕盈之美。

準備物品
- 浮游花
- 附展示檯座的透明盒子
- 紙絲
- 喜歡的貼紙
- 麻繩 等

❶將紙絲放入展示檯
座的凹洞。

利用紙絲調
整、穩固瓶
子的位置。

❷將浮游花瓶放入展
示檯座的凹洞中固定。

❸用喜歡的貼紙和麻
繩裝飾。

浮游花作品集

接下來，就為各位介紹創作者們質感高雅的浮
游花作品，以及製作的方法（p.67～）。各位
也請務必嘗試看看，親手創造一個玻璃瓶中反
射著光芒的小小世界。

Herbarium Collection

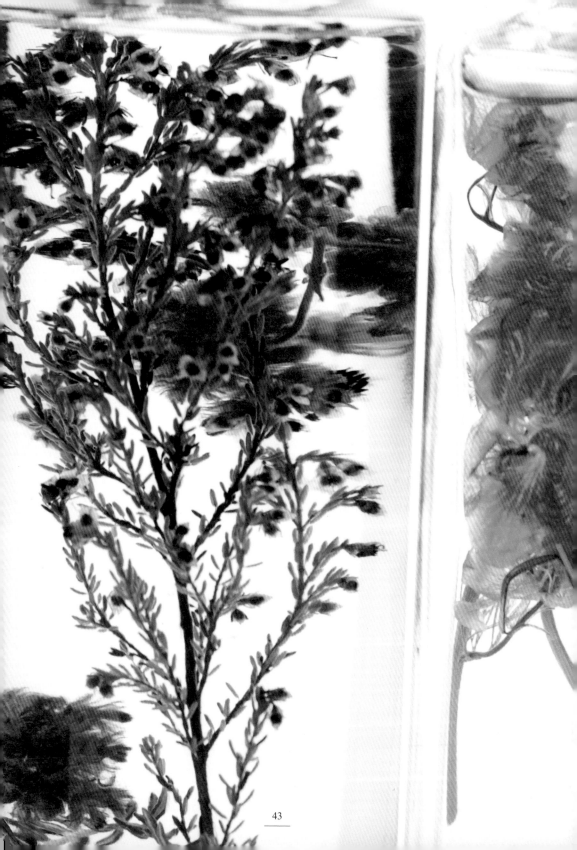

Natural

收藏植物最眞實的姿態

洋溢自然風情的浮游花，宛如在花園
中漫步。欣賞著花草最眞實的姿態，
彷彿徜徉在微風綠意中。

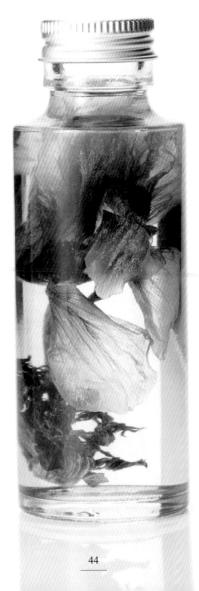

**單株也存在感
十足的人氣花材**

深受女性歡迎的銀蓮花，花
形可愛，乾燥後也很好看，
因此推薦做成浮游花。銀蓮
花的色彩豐富，挑選自己喜
歡的顏色來製作吧。

浮游銀蓮花

How to make ▶ p.82

44

漂亮 • 可愛 • 率性
與千變萬化的花兒們嬉戲

充滿自然氣息的花草們,隨著外瓶的
造型不同,所展現的風情也會為之一
變。挑選適合植物印象的玻璃瓶,欣
賞花草的各種樣貌吧!

自然純粹

How to make ▶ p.86

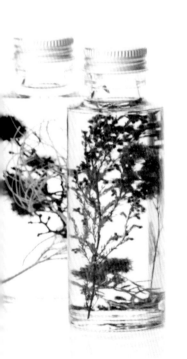
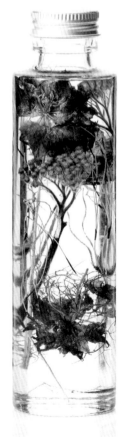
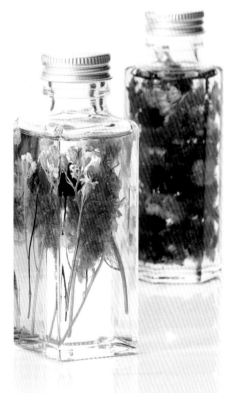

在油品中輕柔漂浮
的療癒姿態

千日紅和繡球花的顏色淡雅可
愛，輕盈地在瓶中漂盪。創作浮
游花時，千日紅和繡球花都是非
常受歡迎的花材。

Ⓐ bottle flower（千日紅）
Ⓑ bottle flower（繡球花）

How to make ▸ p.92

Ⓐ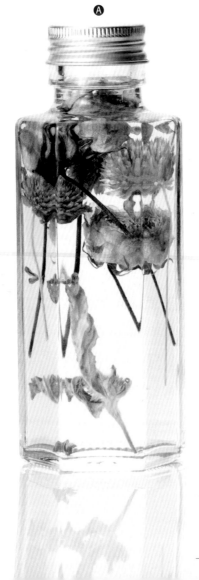

Ⓑ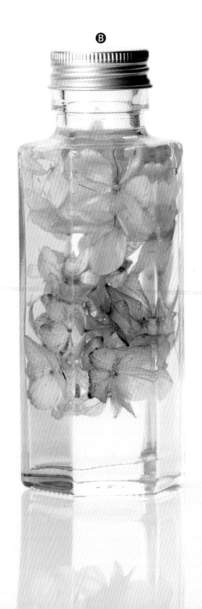

恰到好處的空間
充分展現植物的亮眼魅力

在花材之間配置適度的空間，突
顯油品的透明感，讓植物更加亮
眼。好好欣賞在剔透光線中閃耀
的「自然之美」吧！

Ⓐ 群花爭豔
Ⓑ 綠之漸層
Ⓒ 橘色

How to make ▶ p.89,90,91

Ⓐ Ⓑ Ⓒ

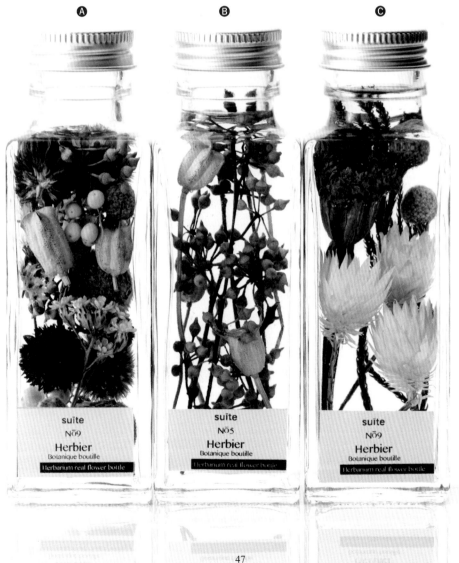

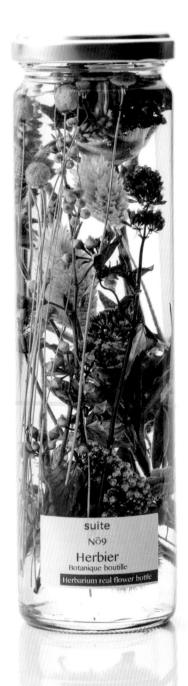

suite

Nō9

Herbier

Botanique boutille

Herbarium real flower bottle

自然 & 時髦
環境氛圍畫龍點睛

將本身就充滿北歐風質感，
成熟率性的天然植物製作成
浮游花。適合裝飾在起居室
或寢室等放鬆的空間。

植物花束

How to make p.93

Stylish

簡潔中
依然散發柔美光芒

囊括了幾種時髦率性、適合裝飾在成熟空間，令人愛不釋手的浮游花作品。請用自己的雙眼和心，好好感受植物生長於自然世界中的強韌，以及療癒人心的溫柔。

以無意識的美
擄獲人心

野玫瑰的花語是「無意識的美」。名副其實，野玫瑰果以不過分張揚的美，在瓶中靜靜佇立，建構出一個雅致時尚的世界。

野玫瑰果

How to make ▶ p.94

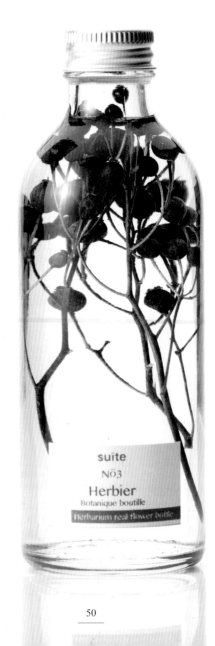

suite

No3

Herbier

Botanique boutille

Herbarium real flower bottle

白與黑的對比樂趣

洋溢潔白優雅氣息的韃靼星辰
花,以及勾勒著深色輪廓的尤加
利。雖然是單獨分開的兩個作品,
並列欣賞黑白對比,也別有樂趣。

Ⓐ 韃靼星辰花
Ⓑ 尤加利

How to make ▶ p.95,96

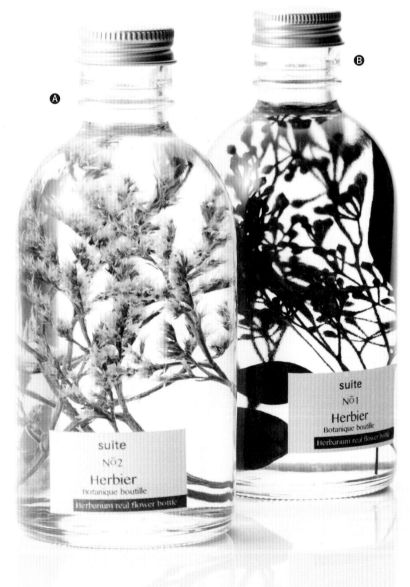

在瓶中蔓生的
沉靜熱情

帝王花種類繁多，在野花中頗
受歡迎。擁有火熱的外觀，卻
又無形中散發著沉穩的氣息，
適合成熟穩重的大人空間。

帝王花

How to make ▶ p.97

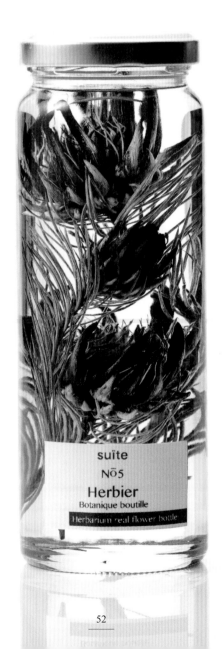

suite

Nō5

Herbier
Botanique boutille

Herbarium real flower bottle

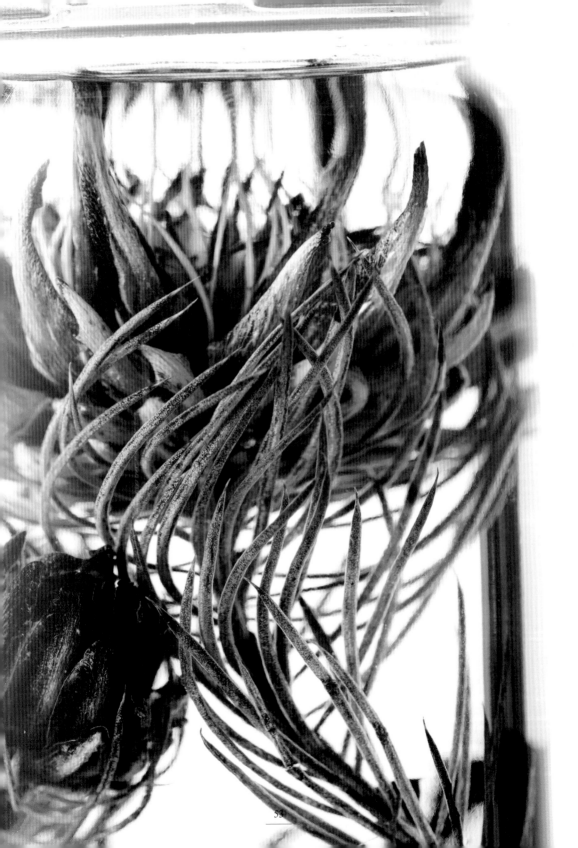

透光的美
令人不禁屏息

在食蟲植物中，瓶子草相當受歡
迎。在光線穿透下，美麗的紋路
十分優雅。由於浮游花可以聚集
光線，能讓瓶子草的美更上層樓。

bottle flower（瓶子草）

How to make ▶ p.98

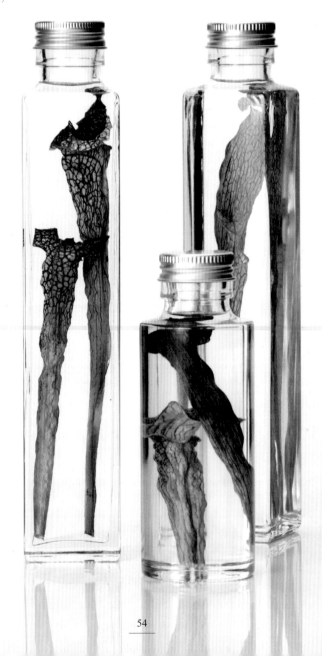

54

利用綠葉來跳色

說到屬於成年人的花，就會想到
海芋。海芋本身的氣質文雅，如
果加入芒草的綠葉替作品跳色，
就能營造出鮮活時尚的風格。

海芋

How to make ▶ p.99

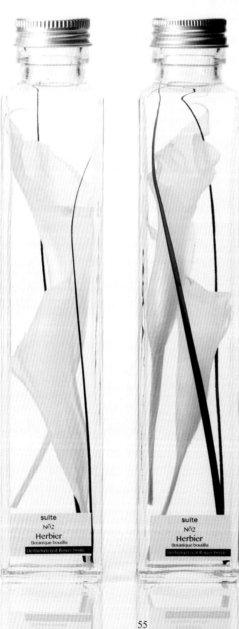

Basic

讓浮游花之美
更加吸睛

本單元匯集了能使浮游花迷人之處格外耀眼的作品，
令人不禁讚嘆：「浮游花就該是這樣！」正因為基本，
能融入任何環境，也能悄然溫暖每個人的心。

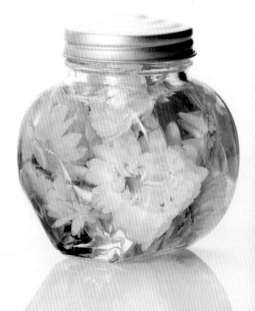

單一花種的色彩之美

蠟菊不僅擁有多重花瓣，色彩也
相當豐富，本身便自成美麗的浮
游花。將不同顏色的作品並排陳
列，形成的漸層色階也會很棒。

Ⓐ 蠟菊 bottle flower（white）
Ⓑ 蠟菊 bottle flower（pink）
Ⓒ 蠟菊 bottle flower（yellow）

How to make ▶ p.100

Herbarium
Beautiful Flowers

小巧的貴婦人
在瓶中微笑

在玻璃瓶中簡單地放入 1～2 枝，
便能引出玫瑰的高貴優雅，以及
那隱約惹人憐愛的模樣。紅玫瑰、
白玫瑰，不妨成對欣賞吧。

迷你玫瑰

How to make ▶ p.102

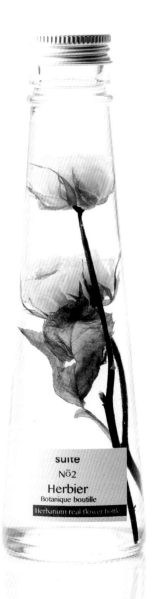

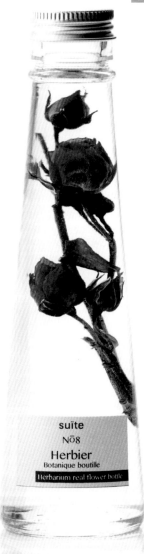

裝飾在廚房
讓烹飪時光更加愉快

創作者以自製的楓糖漿為靈感，創
造出如此熱鬧歡樂的作品。其中使
用了肉桂棒等香料和水果，相信無
論大人、小孩都會很喜歡。

桑格利亞香料

How to make p.103

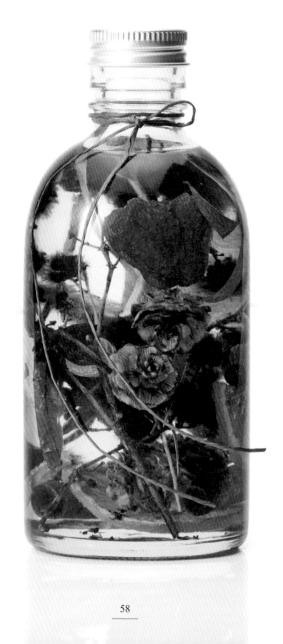

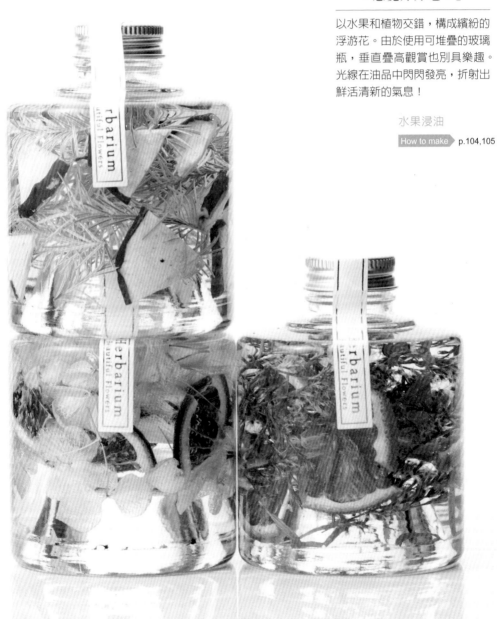

讓人不禁驚呼
「感覺好好吃！」

以水果和植物交錯，構成繽紛的浮游花。由於使用可堆疊的玻璃瓶，垂直疊高觀賞也別具樂趣。光線在油品中閃閃發亮，折射出鮮活清新的氣息！

水果浸油

How to make ▶ p.104,105

各具特色的花卉
編織出絕妙的和諧樂曲

洗鍊的玻璃圓柱中，陳列著各式
各樣的迷你花束，展現了一股復
古情調，為生活增添色彩。

浮游花玻璃圓柱

How to make　p.106

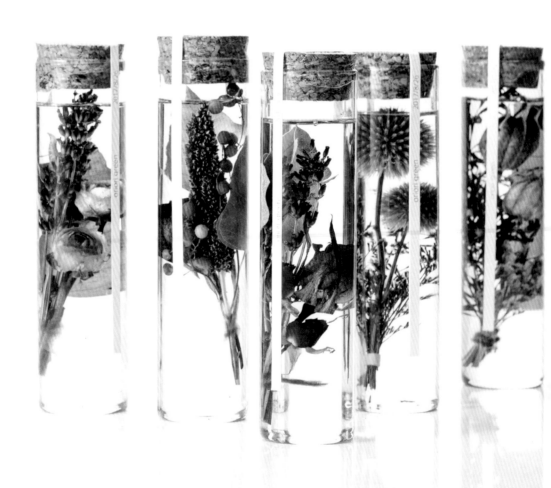

細緻精巧的
瓶中花物語

在薰衣草的下方側邊鋪上繡球花絨毯，再輕巧放上一束滿天星。開滿花朵的草原上，是不是浮現了一樁美麗的故事呢？

Bouquet

How to make ▶ p.108

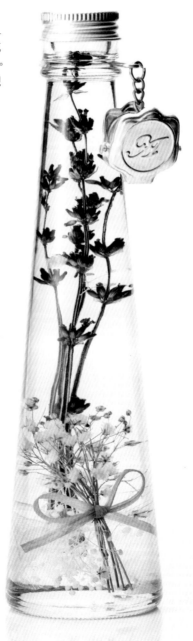

Unique

無限寬廣的
浮游花世界

有些特殊的容器、花材和其他意想不到的組合，多樣
化的獨特作品大集合！玻璃瓶中的小小世界，只要多
花點心思，就能拓展為夢想無限的廣袤宇宙。

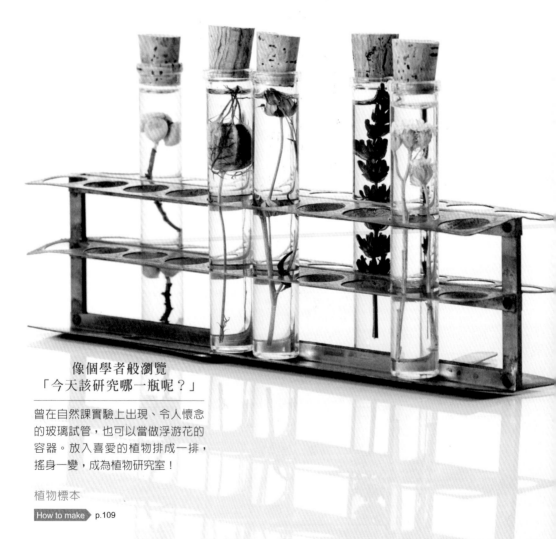

像個學者般瀏覽
「今天該研究哪一瓶呢？」

曾在自然課實驗上出現、令人懷念
的玻璃試管，也可以當做浮游花的
容器。放入喜愛的植物排成一排，
搖身一變，成為植物研究室！

植物標本

How to make ▶ p.109

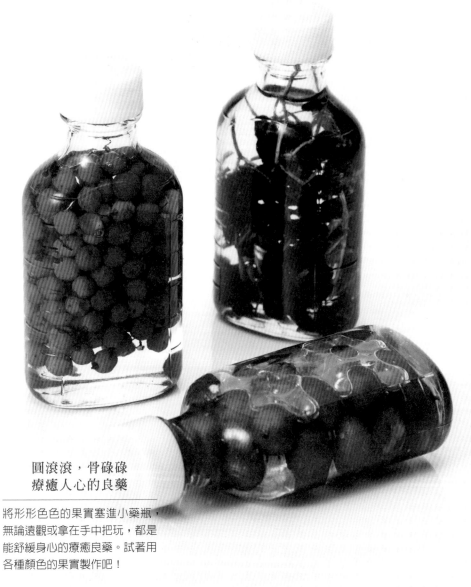

**圓滾滾，骨碌碌
療癒人心的良藥**

將形形色色的果實塞進小藥瓶，
無論遠觀或拿在手中把玩，都是
能舒緩身心的療癒良藥。試著用
各種顏色的果實製作吧！

果實

How to make ▶ p.113

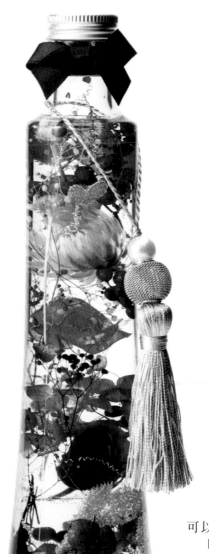

可以改造成室內燈飾
時尚的浮游花

璀璨的寶藍色繁花中，漂浮著可愛的心形小飾品。細絲線的金屬質感，益發襯托出植物的柔美。

炫目之藍

How to make ▶ p.110

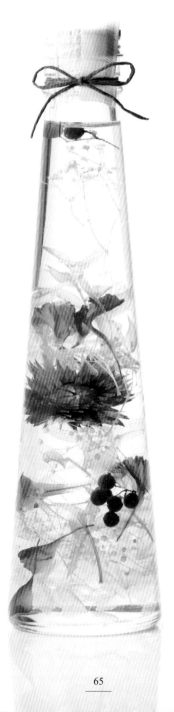

將櫻色飛舞的春光
收納瓶中

將康乃馨花瓣一片片摘下，放入瓶中，宛如櫻花花瓣輕柔飛舞。凝視其中，便彷彿漫步在春櫻紛飛的溫暖小徑。

花瓣漫舞的春之浮游花

How to make ▶ p.114

充滿童趣的玩心！
袖珍模型浮游花

貓熊在花叢中登場！植物的魅力
和貓熊的可愛，組合起來更加療
癒！收到這樣的禮物，想必也會
很開心吧。

貓熊

How to make ▶ p.115

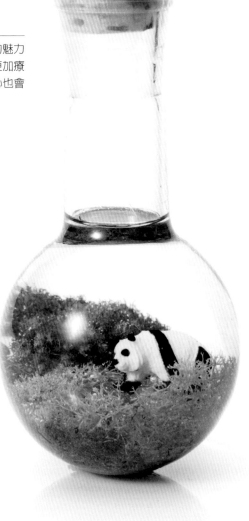

浮游花 Recipe

本章節將介紹書中所收錄的創作者們之作品。

無論是基本技巧、靈感,

或如何配置花材、使花材顯得更亮眼的訣竅,皆一應俱全。

各位不妨也參考這些作品,

嘗試創作美麗的浮游花吧!

關於 Recipe

花材
使用的花材可以是乾燥花,也可以是不凋花。

花材的量詞標示
若使用 1 株(1 顆)的花材,標示為「株(顆)」;若使用 1 株花材中的分枝部分,則以「枝」標示。此外,由於同一種花的大小和型態不盡相同,使用的數量均為建議參考值。

浮游花專用油
可以使用礦物油(液態石蠟),也可以使用矽油。另外,分量為建議參考值(依花材量和大小而異)。

玻璃藥瓶浮游花

Artist : oriori green

Items

- 玻璃藥瓶（直徑 68mm× 高 128mm 口內徑約 35mm）‥‥‥‥ 4 個
- 浮游花專用油‥‥‥‥‥ 1 罐 250ml
- 麻繩（約 5cm）‥‥‥‥‥‥‥ 4 條
- 亮光漆（噴劑型）‥‥‥‥‥‥ 適量
- 環氧樹脂接著劑‥‥‥‥‥‥‥ 適量

Flowers

- **A** ‧ 尤加利 1 株、玫瑰（暖色系 3 種）各 1 株、藍煙火星辰花 1 株
- **B** ‧ 刺芹 1 株、藍煙火星辰花 2 株、木百合（*Leucadendron Platystar*）3 株、聖誕灌木 1 株
- **C** ‧ 洋桔梗 1 株、狗尾草 3 株、卡斯比亞 1 株、圓葉尤加利 1 株
- **D** ‧ 刺芹 2 株、菊花 1 株、藍煙火星辰花 1 株、細葉尤加利 1 株

1. 分別製作 **A** ～ **D** 的小花束。將 **A** ～ **D** 分別和背景葉材（木百合、尤加利、卡斯比亞等）配置於畫面後方。
2. 在 *1* 的前方側邊，加上配角花卉（藍煙火星辰花、狗尾草、較小朵的玫瑰）。
3. 在 *2* 的正面，配置上主花（刺芹、玫瑰、菊花）。
4. 將 **A** ～ **D** 的小花束末端分別以麻繩綁起，使之固定。
5. 將 *1* 置入各自的藥瓶，注入浮游花專用油。
6. 在瓶蓋和瓶口邊緣塗上接著劑，使兩者黏著固定。
7. 貼上記有製作日期等資訊的貼紙。

Point

只要小花束做得好，放入藥瓶時就不會變形。以麻繩固定時要確實綁緊，就算花束比瓶口大，也可以漂亮地放進瓶中。

Front

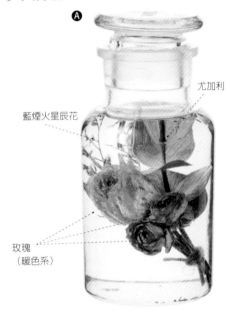

A

尤加利

藍煙火星辰花

玫瑰
（暖色系）

Front

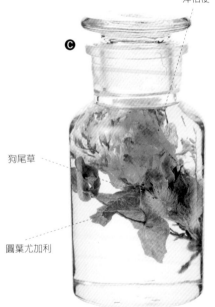

C

洋桔梗

狗尾草

圓葉尤加利

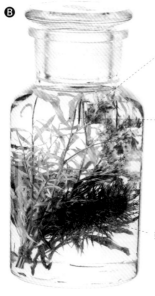

B

藍煙火星辰花

木百合

刺芹

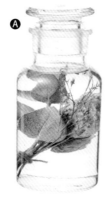

A

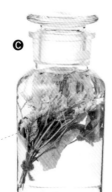

B

聖誕灌木

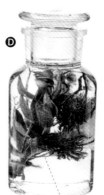

C

D

卡斯比亞

細葉尤加利

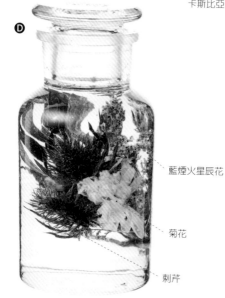

D

藍煙火星辰花

菊花

刺芹

Check!

製作漂亮花束的祕訣

想做出協調感良好的花束，就要賦予花材各自的「角色」。

| 主角（主花） | 最為顯眼的花材。

| 配角 | 陪襯，使主花更加突顯。

| 重點襯材 | 畫龍點睛的花材。

| 背景 | 作為整體畫面背景的花材。通常是葉材或豐富星點狀的小花。

製作的祕訣是確實配置背景和配角，以突出主角花材的美。

陽光陀螺（plumosum）

Artist : suite（小柳洋子）

Items
- 玻璃瓶　圓柱形 200ml
 （直徑 52.5mm× 高 143mm
 口內徑約 38mm）…………1 個
- 浮游花專用油 ……… 略少於 200ml

Flowers
- 陽光陀螺（plumosum）…… 2 株

1　挑選並剪下 2 株花形協調、漂亮的陽光陀螺，分別為一長一短。大的長度約等同瓶高，小的則比大的短一個花頭左右。

2　將小株的花放入瓶中，用鑷子調整位置。

3　放入大株的花，用鑷子調整位置，不要和 2 重疊。

4　注入浮游花專用油，關緊瓶蓋。

Point

放入花材時，讓 2 株的枝幹朝向中央擺放，看起來就會既均衡又美觀。葉子不宜過多，可將多餘的部分剪除，使畫面乾淨。

Front

Back

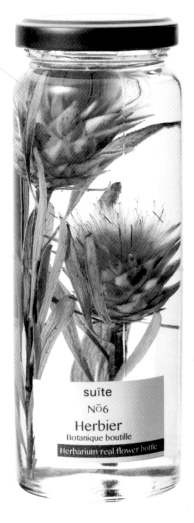
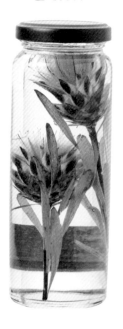

suite
Nō6
Herbier
Botanique boutille
Herbarium real flower bottle

山防風

Artist : suite（小柳洋子）

Items

- 玻璃瓶　圓柱形 200ml
 （直徑 52.5mm× 高 143mm
 　口內徑約 38mm）……………1 個
- 浮游花專用油 ……… 略少於 200ml

Flowers

- 山防風 ………………………… 3 株

1 　將山防風剪成大、中、小 3 種長度。大的長度約等
　　同瓶高，中的長度以不要和大的花頭重疊為準。小
　　的則視另兩株之長度，剪成使整體平衡良好的尺
　　寸。

2 　由小到大，將 3 株山防風依序放入瓶中，並注意畫
　　面協調。

3 　注入浮游花專用油，關緊瓶蓋。

Front

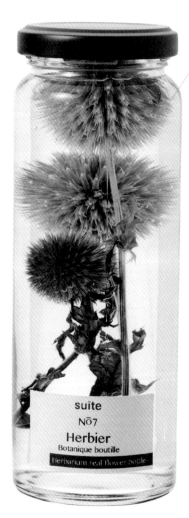

suite
Nō7
Herbier
Botanique boutille
Herbarium real flower bottle

Point

放入 3 株山防風
時，注意不要彼
此重疊。可在最
下方的枝幹保留
少許葉子，更能
增添植物的氣息。

Back

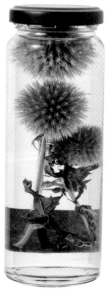

簡單漂亮又可愛。
THE 植物標本

Artist：北中植物商店（小野木彩香）

Items
- 二手舊藥瓶（直徑約 70mm× 高約 130mm　口內徑約 20mm）……1 個
- 浮游花專用油 …………… 約 300ml

Flowers
- 含羞草 …………………… 2 株
- 滿天星 ………………… 2～3 株

1 準備大、小各 1 株含羞草。將滿天星剪成能放進瓶中的長度。
2 在瓶底放入小株的含羞草。
3 放入較長的、花況豐富的含羞草，作為主花。
4 將滿天星放在 2 的周邊，注意協調。
5 將浮游花專用油注入瓶中，關緊瓶蓋。

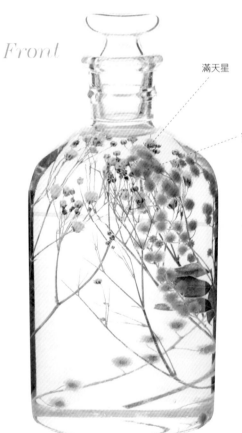

Front

滿天星

含羞草

Point

適度配置空間，讓莖枝也能展現出來。另外，將現有花材直接放進瓶中，可能會使畫面太過繁雜，若花朵數量太多，可以適度修剪得稀疏一些。

秋之印象

Artist：北中植物商店（小野木彩香）

Items
- 二手舊藥瓶（直徑約 85mm×
高約 130mm　口內徑約 20mm）
·····················1 個
- 浮游花專用油 ············· 約 500ml

Flowers
- 雜木的落葉（紅葉、銀杏葉、橡葉）、
洋商陸、葛藤、栗枝········ 均為適量

1　在瓶底放入紅葉或銀杏葉。

2　在 1 上放入洋商陸和葛藤，用鑷子調整，讓它們有
種沿著瓶子攀藤的感覺。

3　在 2 的中央放入栗枝，周圍放入其他雜木的落葉。

4　將浮游花專用油注入瓶中，關緊瓶蓋。

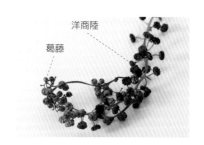

洋商陸

葛藤

Front

洋商陸

Back

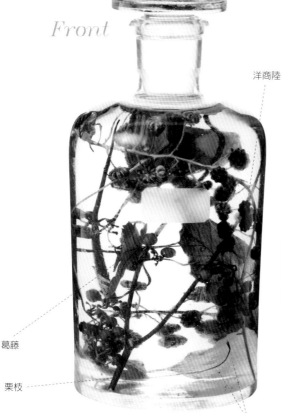

葛藤

栗枝

雜木的落葉

New year red chrysanthemum

（新年・赤菊浮游花）

Artist : oriori green

Items

- 玻璃瓶（直徑 110mm × 高 290mm
 口內徑約 100mm） ⋯⋯⋯⋯⋯1 個
- 麻繩（約 8cm） ⋯⋯⋯⋯⋯⋯1 條
- 浮游花專用油 ⋯⋯⋯⋯⋯ 1800ml
- 水引※ 用細繩
 ⋯⋯⋯⋯ 金色約 10 條　銀色約 4 條
- 膠水 ⋯⋯⋯⋯⋯⋯⋯⋯⋯ 適量
- 環氧樹脂接著劑 ⋯⋯⋯⋯⋯ 適量

Flowers

- 赤菊 ⋯⋯⋯⋯⋯⋯⋯⋯ 2 株
- 稻穗 ⋯⋯⋯⋯⋯⋯⋯⋯ 5 株
- 黑色狼尾草 ⋯⋯⋯⋯⋯⋯ 3 株
- 細葉尤加利 ⋯⋯⋯⋯⋯⋯ 3 株
- 山歸來 ⋯⋯⋯⋯⋯⋯⋯⋯1 串

1　以赤菊作為主花，並用稻穗、狼尾草、尤加利構成華麗的背景，整體用麻繩綑綁固定。

2　用水引用細繩製作自己喜歡的繩結款式，並和山歸來固定在一起。用膠水固定山歸來，以免脫落。

3　用膠水將 2 和 1 的麻繩部分固定。

4　將 3 置入瓶中，注入浮游花專用油。

5　在瓶蓋和瓶口邊緣塗上接著劑，使兩者黏著固定。

※ 譯註：水引是指日本傳統婚喪禮慶時，用來裝飾的細繩結，多為紅白或黑白相間。

Back

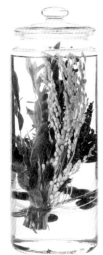

Front

黑色狼尾草

稻穗

Point

將每一朵赤菊都朝向正面，讓每朵花互相襯托彼此，營造豪華的印象。

細葉尤加利

赤菊

Point

就算不打繩結，將水引繩簡單綁成一束，也能表現出新年感。

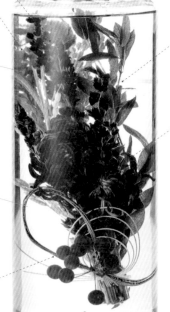

山歸來

Check!

更好用的工具：
熱熔膠槍

熱熔膠槍，是將棒狀樹脂（熱熔膠）熔化後用以黏著的工具。製作美工、木工等手工藝時經常會用到，如果有它就更方便了。

耶誕樹

Artist :suite（小柳洋子）

• 玻璃瓶　方柱形 100ml（寬 40mm× 高 125mm　口內徑約 19mm）
‥‥‥‥‥‥‥‥‥‥‥‥‥‥‥1 個
• 浮游花專用油 ‥‥‥‥ 略少於 100ml

• 絨柏 ‥‥‥‥‥‥‥‥‥‥‥‥1 株
• 胡椒果（白）‥‥‥‥‥‥‥‥ 適量

1　剪下 1 株和玻璃瓶同高的絨柏。

2　剪下 1 株約帶有 15 顆果實的胡椒果枝。

3　將胡椒果鋪在底部，作為白雪的意象。

4　將絨柏插入瓶中，並用鑷子撥動，使瓶中的絨柏呈展開狀，並注意整體協調。

5　用鑷子將胡椒果掛在 4 的 3 ～ 4 個地方，就像是聖誕樹上掛的小飾品。

6　慢慢小心地注入浮游花專用油，以免胡椒果掉落。最後，關緊瓶蓋。

Front

Point

挑選絨柏時，要選擇形狀類似冷杉的分枝。枝葉的形態要稍微展開一些，注入專用油後，看起來才會更有樹的感覺。

絨柏

胡椒果

Back

Point

胡椒果很容易破掉，放入瓶中時要小心。充當小飾品掛在樹上的胡椒果，一處大約 2 ～ 3 顆為宜。

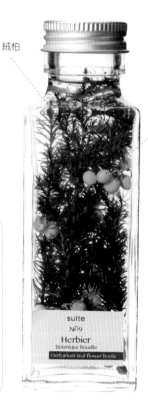

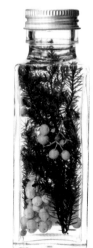

水中融雪

Artist：北中植物商店（小野木彩香）

Items
- 二手的舊玻璃水瓶（寬約 90mm × 高約 115mm　口內徑約 18mm）
　‥‥‥‥‥‥‥‥‥‥‥‥‥‥1 個
- 浮游花專用油 ‥‥‥‥‥　約 380ml

Flowers
- 澳洲銀樺、石南茶、無尾熊草（koala fern）、棉花‥‥‥‥‥‥‥　均為適量

1　將澳洲銀樺放入水瓶，用鑷子調整，使枝葉貼靠著瓶壁。
2　將石南茶捲成球狀，放入 1。
3　將無尾熊草輕輕捲成球狀，放入 2。
4　用鑷子拉長棉花，塞進瓶中。
5　將浮游花專用油注入 4，關緊瓶蓋。

Point

為了在油品的折射下，更加突顯藍色玻璃瓶的透明感，因此不要放入過多花材。

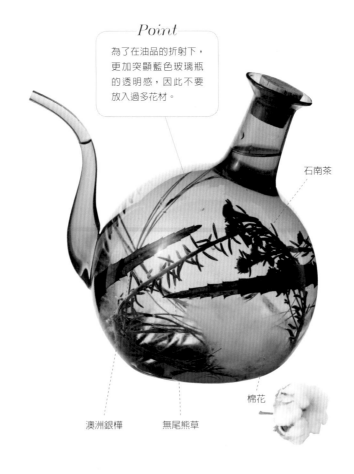

石南茶

澳洲銀樺　　無尾熊草

棉花

押花

Artist : 北中植物商店（小野木彩香）

Items
- 二手的舊玻璃培養皿（直徑約 90mm× 高約 25mm　口內徑約 86mm）……………………1個
- 浮游花專用油…培養皿的 7 分滿左右
- 雙面膠 …………………… 適量

Flowers
- 大花三色堇 ……………… 2 片
- 毛茛（花瓣）…………… 3 片

1　將全部的花材製成押花。
2　在 1 的背面貼上雙面膠，貼在培養皿中。
3　注入浮游花專用油，關緊培養皿蓋。

大花三色堇

Point

將押花貼在培養皿時，押花邊緣會捲起或翹起，請用鑷子加以調整。

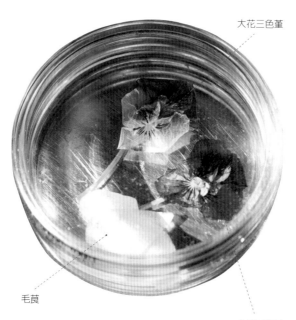

毛茛

大花三色堇

錐形種子瓶與紅茶

Artist：北中植物商店（小野木彩香）

Items
- 二手錐形種子瓶（寬約 85mm× 高約 150mm　口內徑約 20mm）…1 個
- 浮游花專用油 …… 能淹過花材的量
- 金屬線 ………………… 喜歡的長度

Flowers
- 紅茶、蠟菊（食用）、矢車菊（食用）
 ………………………… 均為適量

1　將紅茶、蠟菊和矢車菊，以 2：3：5 的比例混合。
2　將 1 塞滿錐形種子瓶。
3　注入浮游花專用油，以軟木塞封口。
4　取金屬線，在瓶頸處緊緊纏繞 2〜3 圈。

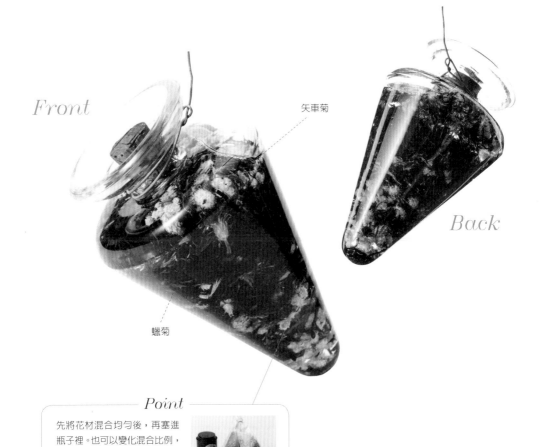

Front

矢車菊

Back

蠟菊

Point

先將花材混合均勻後，再塞進瓶子裡。也可以變化混合比例，將黃色的蠟菊提高到 5 成，整體就會顯得更明亮。

浮游花 Q&A

Q 製作浮游花時，需要注意什麼？

A 因為會使用到油品，絕對嚴禁火燭！礦物油（液態石蠟）和矽油的閃火點雖然高，但都具有可燃性。請務必遠離火源。若要將完成品裝飾在廚房時，也要多加留意。

Q 浮游花的保存期限？

A 浮游花的保存時間很長，不過放得愈久，愈可能出現褪色或花葉脫落的現象。實際的保存時間因油品種類、擺放場所等環境條件有所不同，一般大約能維持 1～3 年。

Q 任何地方都可以擺放浮游花嗎？

A 有光的地方，浮游花看起來最美麗。不過，直射日照會讓花材容易褪色，因此最好避開陽光直接曝晒的位置，或多加一層蕾絲窗簾，緩和日照強度。

Q 如何處理廢棄的浮游花？

A 油品的處理方式，和一般食用油的廢棄方式相同。絕對不可以倒進水槽。請依照各地法規，分別處理廢棄的花材、油品和玻璃瓶。

PAGE
20

Lady Dahlia Black butterfly
（浮游黑蝶大理花）

Artist : oriori green

Items

- 玻璃瓶（直徑 150mm× 高 180mm
 口內徑約 100mm） ···············1 個
- 麻繩（約 15cm） ·····················1 條
- 浮游花專用油 ·················· 1900ml
- 緞帶（約 50cm） ·············1 條
- 環氧樹脂接著劑 ················· 適量

Flowers

- 木百合（*Leucadendron Platystar*）
 ····························· 7 株
- 狗尾草 ····························· 5 株
- 野雞冠花 ···························1 株
- 玫瑰 ·······························1 株
- 黑蝶大理花 ·······················1 株

1　製作以紅色系為主色的小花束。選用葉片尖端為紅色的木百合，作為花束背景。

2　在 1 的左邊（或右邊）放上擔任配角的狗尾草，右邊（或左邊）放上野雞冠花。

3　在 2 中預想主花擺放的位置，並緊鄰著擺上作為配角的玫瑰。

4　將主花黑蝶大理花加入 3，並朝向正前方配置。

5　用麻繩將花束末端綑綁固定，並綁上緞帶。

6　將 3 置入玻璃瓶，注入浮游花專用油。

7　在瓶蓋和瓶口邊緣塗上接著劑，使兩者黏著固定。

Front

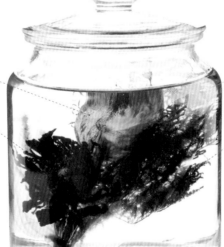

玫瑰

黑蝶大理花

Point

大理花的品種豐富，混搭不同的品種也完全沒問題。挑選玫瑰和野雞冠花時，要配合大理花的顏色。

野雞冠花

Back

木百合

狗尾草

Point

用矽膠乾燥劑製作黑蝶大理花的乾燥花時，要選用類似可裝義大利麵的細長容器，將花頭朝下放入，且整枝花莖都要埋入乾燥劑中。

80

bride white gerbera
（非洲菊束浮游花）

Artist : oriori green

Items
- 玻璃瓶（直徑 180mm× 高 220mm 口內徑約 100mm）…………1 個
- 麻繩（約 15cm）…………………1 條
- 亮光漆（噴劑型）…………… 適量
- 浮游花專用油 ……………… 3500ml
- 環氧樹脂接著劑 ……………… 適量

Flowers
- 非洲菊（白）………………… 3 株
- 胡椒果 ……………… 7 株左右
- 多花桉葉 ……………… 4 株左右
- 藍煙火星辰花 ………… 5 株左右
- 水仙百合（白）………………… 3 株

1　配置多花桉葉、藍煙火星辰花和水仙百合，作為整體的背景。

2　在 1 的前面和旁邊加上胡椒果，作為重點襯材。

3　在 2 的正面擺上主花：非洲菊。

4　用麻繩將花束末端綑綁固定。

5　在軟木塞上噴一層亮光漆。

6　將 4 放入瓶中，注入浮游花專用油。

7　待 5 乾燥後，在 5 和瓶口邊緣塗上接著劑，使兩者黏著固定。

Point

選擇顏色鮮明的胡椒果實作為重點襯材，可以使主花的大朵白色非洲菊更吸睛。

Front

胡椒果

多花桉葉

Back

非洲菊

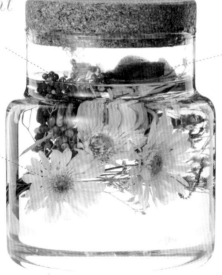

水仙百合

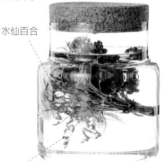

藍煙火星辰花

Check! 將軟木塞噴上一層亮光漆

如果直接使用軟木塞，油品會滲出瓶外。雖然會影響軟木塞的質感，還是必須噴上一層亮光漆，才能防止油品外滲。

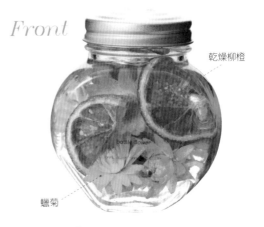

Front

bottle flower

（蠟菊 × 柳橙）

Artist : marmelo（小野寺千繪）

乾燥柳橙

蠟菊

Items
- 玻璃瓶（寬 90mm× 高 90mm
 口內徑約 40mm）…………1 個
- 浮游花專用油 ………… 約 210ml

Flowers
- 蠟菊（黃） ……………… 適量
- 乾燥柳橙 ……………… 2～3 片

1　剪去蠟菊的花莖，只留下花頭。將乾燥柳橙切半。
2　將蠟菊和柳橙放入瓶中，調整平衡感。關鍵是要盡
　　量塞滿所有空間。
3　注入浮游花專用油，關緊瓶蓋。

Back

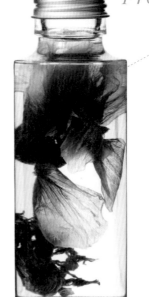

Point

先決定主要顏色，統一
花材的色系，效果就會
很好。本例的顏色組合
是黃色和橘色。

浮游銀蓮花

Artist :marmelo（小野寺千繪）

Front

銀蓮花

Items
- 玻璃瓶　圓柱形 100ml
 （直徑 40mm× 高 125mm　口內徑
 19mm）…………………1 個
- 浮游花專用油 ……… 略少於 100ml

Flowers
- 銀蓮花 ……………………1 株

1　剪一株銀蓮花，長度約和瓶身同高。
2　將銀蓮花放入瓶中，注入浮游花專用油，關緊瓶蓋。

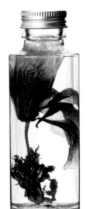

Point

銀蓮花的顏色多樣，不同的
花形也會讓作品氛圍為之一
變。選擇自己喜歡的顏色和
花朵吧！

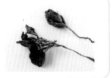

bottle flower
（雛菊 × 透明葉脈片）

Artist : marmelo（小野寺千繪）

Items
- 玻璃瓶　圓柱形 100ml（直徑 40mm× 高 125mm　口內徑 19mm）…1 個
- 浮游花專用油 ……… 略少於 100ml

Flowers
- 雛菊（紫）…………………… 4 株左右
- 透明葉脈片 …………………… 3 片左右

1　將雛菊修剪至適當的長度。

2　將 1 置入瓶中，並交錯置入透明葉脈片，同時注意整體平衡。

3　注入浮游花專用油，關緊瓶蓋。

Point

注入專用油時，透明葉脈片也具有防止雛菊浮起來的作用，因此要將兩者交錯置入，使葉脈片穿插在雛菊的枝葉之間。

Front

透明葉脈片

雛菊

Back

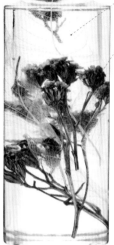

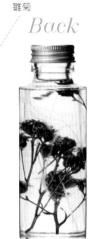

變化花材，創造新組合　藉由改變雛菊的顏色，或加上別種花材，排成如下圖的一系列作品，也很有趣呢。

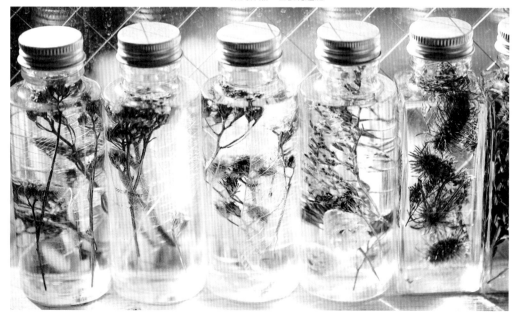

和風贈禮

Artist：madopop（中川窓加）

Items

A B 共通
- 玻璃瓶　方柱形 200ml
 （寬 40mm× 高 214mm　口內徑
 約 19mm）‥‥‥‥‥‥‥ 2 個
- 浮游花專用油
 每支略少於 200ml
- 金色緞帶（寬 5 ～ 6cm× 長約
 20cm）‥‥‥‥‥‥‥‥ 2 條
- **A** 膠水（視需求）‥‥‥‥‥‥適量
- **B** 水引繩結（紅色系）‥‥‥ 1 個
- 水引繩結（白色系）‥‥‥ 1 個
- 白色流蘇‥‥‥‥‥‥‥‥ 1 個

Flowers

- **A** 鈕扣菊‥‥‥‥‥‥‥‥ 3 株
- 胡椒果‥‥‥‥‥‥‥‥ 3 枝
- 假葉樹‥‥‥‥‥‥‥‥ 1 株
- 文竹‥‥‥‥‥‥‥‥‥ 1 株
- **B** 松葉武竹‥‥‥‥‥‥‥ 1 株
- 假葉樹‥‥‥‥‥‥‥‥ 1 株

【**A**】
1. 剪一條緞帶，長度約等同瓶身高度（瓶頸以下至瓶底）。將緞帶放入瓶中，貼著背側的瓶壁。
2. 一邊依平衡感調整花材的長度，由下而上依序將花材放入瓶中。
3. 放入水引繩結時，也要注意畫面的協調。若有需要，可用膠水將繩結固定在花材上。
4. 注入浮游花專用油，關緊瓶蓋。

【**B**】
1. 剪一條緞帶，長度約等同瓶身高度（瓶頸以下至瓶底）。將緞帶放入瓶中，貼著背側的瓶壁。
2. 一邊依平衡感調整花材的長度，由下而上依序將花材放入瓶中。
3. 放入水引繩結時，也要注意畫面的協調。若有需要，可用膠水固定在松葉武竹上。
4. 注入浮游花專用油，關緊瓶蓋。
5. 在瓶外掛上白色流蘇。

Point

貼在背側的緞帶，可選擇有彈性的款式，比較容易固定。

Front

A　　　**B**

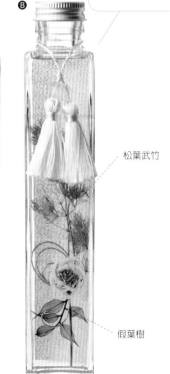

胡椒果

假葉樹

文竹

鈕扣菊

松葉武竹

假葉樹

Side

A　　　**B**

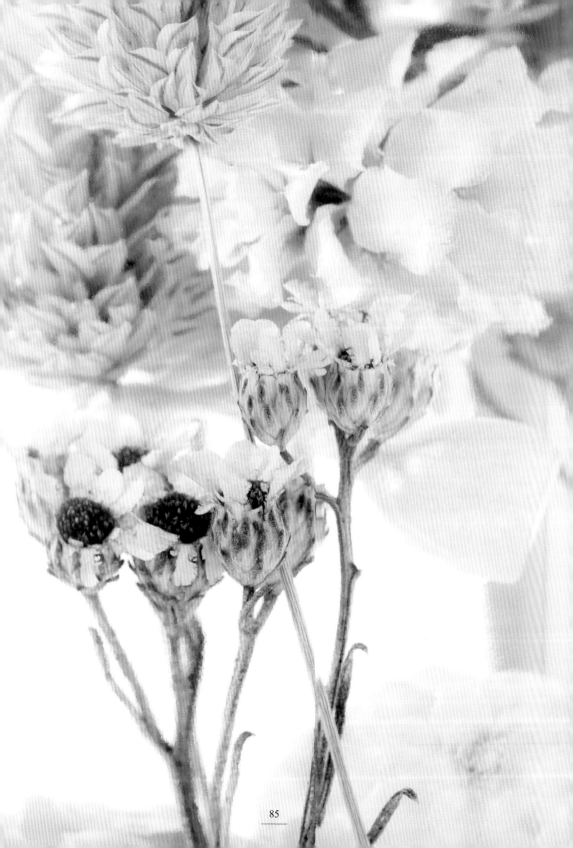

自然純粹

Artist：北中植物商店（小野木彩香）

Items

ⒶⒷ ・玻璃瓶　圓柱形 100ml
（直徑 40mm× 高 125mm　口內
徑約 19mm）………………各 1 個
・浮游花專用油 …各略少於 100ml

Ⓒ ・玻璃瓶　圓柱形 150ml
（直徑 45mm× 高 168mm　口內
徑約 19mm）………………… 1 個
・浮游花專用油 ……略少於 150ml

Ⓓ ・玻璃瓶　方柱形 100ml
（寬 40mm× 高 125mm　口內徑
約 19mm）………………… 1 個
・浮游花專用油 ……略少於 100ml

Ⓔ ・玻璃瓶　六角柱形 100ml
（直徑 40mm× 高 125mm　口內
徑 19mm）………………… 1 個
・浮游花專用油 ……略少於 100ml

Flowers

Ⓐ ・stirlingia 1 株、西洋蓍 2 株、無尾熊草
（koala fern）適量

Ⓑ ・歐石楠約 2 株、皺狀文心蘭 2 株

Ⓒ ・黑種草約 2 株、西洋蓍 3 株、無尾熊
草適量

Ⓓ ・大飛燕草約 2 株、雛菊 3 ～ 4 株、管
蜂香草 1 株

Ⓔ ・星辰花（粉紅 ・ 紫）、stirlingia、野雞
冠花各適量

【Ⓐ】

1　將較短的西洋蓍放在瓶底，正中間插入 1 株存在感十
足的 stirlingia。

2　放入無尾熊草，讓它看起來像纏繞在 stirlingia 上面
一樣。在玻璃瓶上半部擺上西洋蓍。

3　注入浮游花專用油，關緊瓶蓋。

【Ⓑ】

1　將較短的皺狀文心蘭放在瓶底，正中間插入 1 株存在
感十足的歐石楠。

2　放入剩餘的皺狀文心蘭，讓它看起來像纏繞在歐石
楠上面一樣。

3　注入浮游花專用油，關緊瓶蓋。

【Ⓒ】

1　將較短的黑種草放在瓶底，瓶子中段擺上一些黑種
草和西洋蓍。

2　讓無尾熊草纏繞著所有花材，並將剩餘的黑種草和
西洋蓍擺放在瓶子上層。

3　注入浮游花專用油，關緊瓶蓋。

【Ⓓ】

1　取 2 株花況豐富的大飛燕草，剪去未綻放的花苞，
並保留下半部的莖枝，插入瓶中。

2　將保留下半部莖枝的雛菊和管蜂香草，一同插入瓶
中。

3　注入浮游花專用油，關緊瓶蓋。

【Ⓔ】

1　將粉紅色和紫色的星辰花，以及野雞冠花剪碎。
stirlingia 只保留花頭的部分，其餘剪除。

2　混合所有花材，塞入瓶中。

3　注入浮游花專用油，關緊瓶蓋。

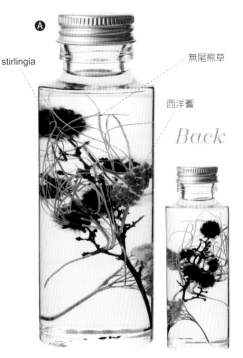

Front

Back

stirlingia　　　　　　　　　　無尾熊草

西洋蓍

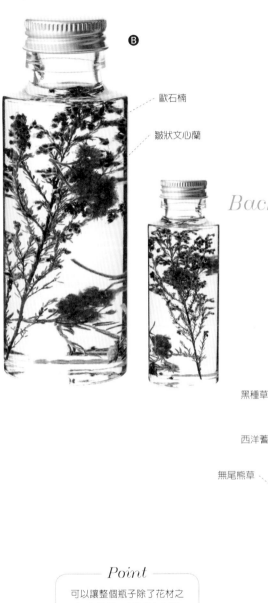

Front

Ⓑ

歐石楠

皺狀文心蘭

Back

Front

Ⓒ

黑種草

西洋蓍

無尾熊草

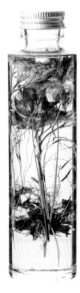

Back

— *Point* —

可以讓整個瓶子除了花材之外，也保留一定的留白空間；或者讓下方只有莖枝，花朵配置在上半部；也可以密不透風地塞滿所有花材。試著讓每瓶都做出不同變化吧！

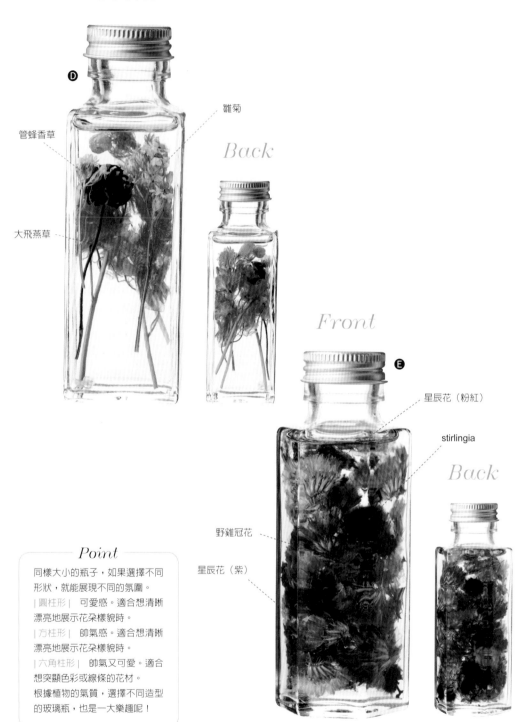

Front

D

雛菊

管蜂香草

Back

大飛燕草

Front

E

星辰花（粉紅）

stirlingia

Back

野雞冠花

星辰花（紫）

Point

同樣大小的瓶子，如果選擇不同
形狀，就能展現不同的氛圍。
| 圓柱形 | 可愛感。適合想清晰
漂亮地展示花朵樣貌時。
| 方柱形 | 帥氣感。適合想清晰
漂亮地展示花朵樣貌時。
| 六角柱形 | 帥氣又可愛。適合
想突顯色彩或線條的花材。
根據植物的氣質，選擇不同造型
的玻璃瓶，也是一大樂趣呢！

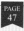

Ⓐ 群花爭豔

Artist : suite（小柳洋子）

Items
- 玻璃瓶　方柱形 100ml（寬 40mm× 高 125mm　口內徑 19mm）…1 個
- 浮游花專用油 ……… 略少於 100ml

Flowers
- 大銀果、雛菊、小葉桉、千日紅、韃靼星辰花、胡椒果、山防風、金杖球、黑種草）…………………… 均為適量

1 將所有花材剪成相同大小，並排陳列在桌上。

2 用鑷子將果實和花材交互放入瓶中，並注意整體協調。這裡的重點是要盡可能塞緊、塞滿。

3 注入浮游花專用油，關緊瓶蓋。

Point

放入花材時，注意要錯開相同色系的花材。讓顏色顯眼的花材平均配置在整個瓶中，就能使平衡感恰到好處。盡量不要讓莖枝外露在表面，也是讓成品更漂亮的小祕訣。

Front

Ⓐ

千日紅

黑種草

小葉桉

suite
Nõ9
Herbier
Botanique boutille
Herbarium real flower bottle

雛菊

Back

韃靼星辰花

金杖球

山防風

胡椒果

大銀果

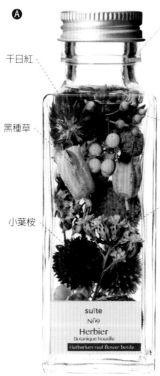

Ⓑ 綠之漸層

Artist：suite（小柳洋子）

Items
- 玻璃瓶　方柱形 100ml（寬 40mm×高 125mm　口內徑 19mm）…1 個
- 浮游花專用油 ……… 略少於 100ml

Flowers
- 黑種草 ………………………… 3 株
- 小葉桉 ………………… 5～6 株

1　隨意剪下 5～6 株小葉桉。

2　用鑷子將 1 一株一株地放入瓶中，盡量讓整個瓶內空間都有小葉桉。

3　依喜好修剪黑種草的莖枝長度，用鑷子插入 2 中，並注意整體平衡。

4　注入浮游花專用油，關緊瓶蓋。

Point

在花材之間保留一定的空間，可以突顯油品的透明感，讓植物看起來更美麗。

Front

Ⓑ

黑種草

小葉桉

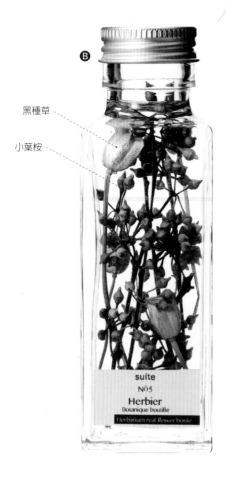

suite
Nõ5
Herbier
Botanique boutille
Herbarium real flower bottle

Back

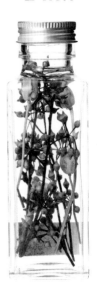

ⓒ 橘色

Artist : suite（小柳洋子）

Items
• 玻璃瓶　方柱形 100ml（寬 40mm× 高 125mm　口內徑 19mm）…1 個
• 浮游花專用油 ……… 略少於 100ml

Flowers
• 銀苞菊 …………………………… 3 株
• 萬壽菊 …………………………… 1 株
• 小銀果 …………………………… 3 株

1 決定 3 株銀苞菊的長度，分別剪成長、中、短。

2 用鑷子將 1 一株一株地放入瓶子的前半部，並注意畫面協調。

3 將萬壽菊剪成比 3 株銀苞菊略長的長度，用鑷子將萬壽菊置於 2 的後方。

4 用小銀果填滿其餘的空間。

5 注入浮游花專用油，關緊瓶蓋。

Front

ⓒ

萬壽菊

銀苞菊

小銀果

Point
用逐漸填滿空間的概念依序放入花材，整體的協調感就會很好。只在瓶子的下半部留下空間，就能突顯花材的特色。

Back

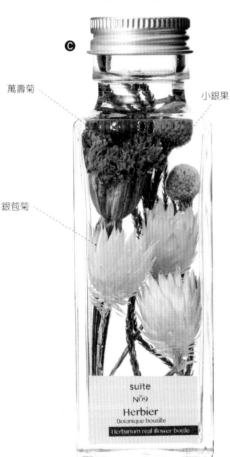

suite
Nº9
Herbier
Botanique bouille
Herbarium real flower bottle

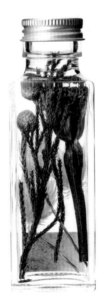

Ⓐbottle flower（千日紅）

Ⓑbottle flower（繡球花）

Artist : marmelo（小野寺千絵）

Items
- 玻璃瓶 六角柱形 100ml
 （直徑 40mm× 高 125mm　口內徑
 19mm）…………………… 2 個
- 浮游花專用油 ……… 略少於 100ml

Flowers
- 千日紅 ………………… 10 ～ 12 株
- 繡球花 …………………………… 適量

1 修剪千日紅，保留 2 ～ 2.5cm 的花莖。

2 在 Ⓐ 的瓶子裡放入千日紅。而 Ⓑ 的瓶子，則放入約 2／3 滿的繡球花。

3 注入浮游花專用油，關緊瓶蓋。

Point

刻意留下較多空間，強調透明感。此外，注意不要放得太滿，花材才能浮起來！

Point

繡球花無論製成乾燥花或不凋花，都很美麗，而且顏色相當豐富。如果想營造出分量感，繡球花是很好用的選擇。

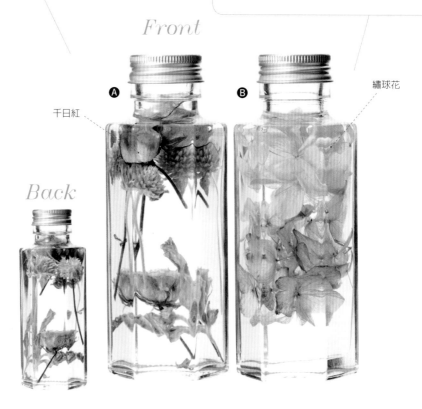

Front

Back

千日紅

Ⓐ　Ⓑ

繡球花

植物花束

Artist :suite（小柳洋子）

Items
- 玻璃瓶　圓柱形 350ml
 直徑 55mm×高 197mm　口內徑約
 38mm）…………………………1 個
- 浮游花專用油 ……… 略少於 350ml

Flowers
- 山防風、*cephalophora aromatica*、
 加那利、小葉桉、粉萼鼠尾草、檸檬
 薄荷、米香花、金黃藿香薊（yellow
 ageratum）、康乃馨 …… 均為適量

1 將想放入瓶中的花材並排放在桌上。

2 將小粒狀的花材，用鑷子一種接一種擺放在瓶底，
並注意畫面平衡。

3 將具有長條狀莖枝的花材，由短至長依序插入 2
中，並注意整體平衡。

4 將剩餘花材，以製作花束的概念放入瓶中，注意整
體平衡。

5 注入浮游花專用油，關緊瓶蓋。

Front

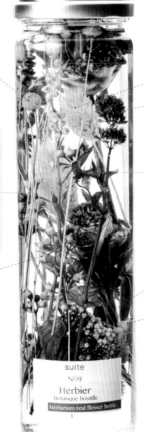

cephalophora aromatica

加那利

檸檬薄荷

Back

Point

以製作花束的搭
配方式為概念，
瓶子正中間的花
材要短一點，愈
往外側，就選擇
愈長的花材，以
達成整體平衡。

Point

讓深色花材平均配置在
整個瓶子中，協調感
或美觀度都會很好。此
外，如果瓶子上半部留
有些許空間，會讓瓶中
的植物顯得更漂亮。

粉萼鼠尾草

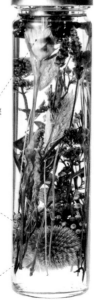

小葉桉

米香花

金黃藿香薊

康乃馨

金黃藿香薊

山防風

野玫瑰果

Artist :suite（小柳洋子）

Items
- 玻璃瓶　圓柱形 250ml
 （直徑 57.2mm× 高 161mm　口內徑
 19mm）……………………1 個
- 浮游花專用油 ……… 略少於 250ml

Flowers
- 野玫瑰（帶果實）…………… 3 株

1　挑選 3 株結有較多果實的野玫瑰，將果實最多的 2 株剪成約和瓶身同高，果實較少的 1 株則剪得短一些。

2　將短的 1 株置入瓶中，決定擺放的位置。

3　將長的 2 株依序插入瓶中，注意和 2 之間的協調感。

4　注入浮游花專用油，關緊瓶蓋。

Front

Point

莖枝很容易浮起來，所以其中 1 株一定要和瓶身同高。如此一來，就能防止全部的野玫瑰都浮起來。

Point

3 株野玫瑰的莖枝，加起來的分量要差不多可以占據整個瓶子。

野玫瑰（大）

Back

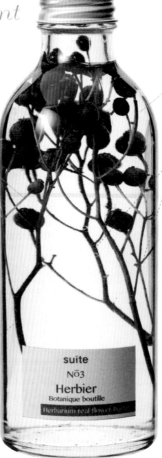

suite
Nō3
Herbier
Botanique boutille
Herbarium real flower bottle

野玫瑰（小）

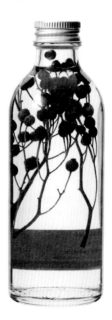

韃靼星辰花

Artist :suite（小柳洋子）

Items
• 玻璃瓶　圓柱形 300ml
　（直徑 68mm× 高 151mm　口內徑
　19mm）……………………………1 個
• 浮游花專用油 ……… 略少於 300ml

Flowers
• 韃靼星辰花 …………………… 3 株

1　為了呈現花朵滿布整個瓶子的效果，要選擇枝葉展
　　開幅度較大的韃靼星辰花，並從中剪下 2 株小的和
　　1 株大的。

2　將較小株的星辰花放入瓶中，配置於瓶底。

3　一邊確認 2 的位置，一邊將大株的星辰花放入瓶
　　中，配置成占據整個空間的效果。

4　將瓶子倒過來，把脫落的花瓣倒乾淨。

5　注入浮游花專用油，關緊瓶蓋。

Front

Point

注入專用油時，油品
如果直接淋在花朵上，
花瓣會很容易脫落，
因此要注意不要淋到
花。

Point

為了防止花材浮起，大
株的韃靼星辰花要剪成
和瓶身同高的長度。

韃靼星辰花（大）

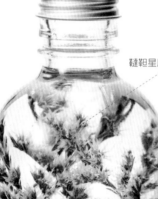

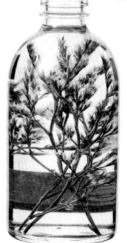

Back

韃靼星辰花（小）

suite
Nо2
Herbier
Botanique boutille
Herbarium real flower bottle

尤加利

Artist :suite（小柳洋子）

Items
- 玻璃瓶　圓柱形 300ml
 （直徑 68mm× 高 151mm　口內徑
 19mm）……………………1 個
- 浮游花專用油 ……… 略少於 300ml

Flowers
- 尤加利（帶果實）…………… 2 株

1　為了呈現枝葉滿布整個瓶子的效果，要選擇枝葉展開幅度較大的尤加利，並從中剪下大小各 1 株。

2　將較小株的尤加利放入瓶中，配置於瓶底。

3　一邊確認 2 的位置，一邊將大株的尤加利放入瓶中，擺放成占據整個空間的效果。

4　注入浮游花專用油，關緊瓶蓋。

Front

Point

為了防止浮起，大株的尤加利要剪成和瓶身同高的長度。如果和底層的小株尤加利相互卡住，就更不會浮起來。

尤加利（大）

Back

尤加利（小）

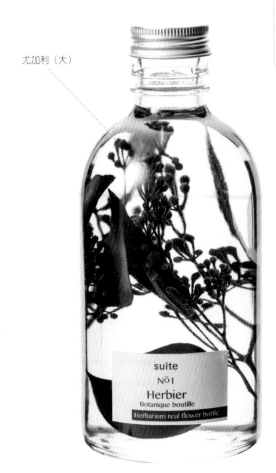

suite
Nō1
Herbier
Botanique boutille
Herbarium real flower bottle

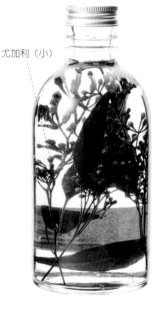

帝王花

Artist :suite（小柳洋子）

Items

- 玻璃瓶　圓柱形 200ml
 （直徑 52.5mm× 高 143mm　口內
 徑約 38mm）……………………1 個
- 浮游花專用油 ……… 略少於 200ml

Flowers

- 帝王花 ………………………… 3 株

1　挑選並剪下 3 株想用的帝王花。其中 1 株選擇花朵偏小的，可以讓整體呈現更均衡。

2　思考 1 的配置，決定並修剪花材為長、中、短三種長度。從最長的開始修剪，逐一決定花材的長度，比較容易想像作品成形後的模樣。

3　由短至長，按順序將帝王花插入瓶中。這裡的重點是，花朵彼此的配置不要相互重疊。

4　注入浮游花專用油，關緊瓶蓋。

Point

為了防止花材浮起，最長的帝王花要剪成能塞滿瓶子的長度。

Point

擺放花材時，如果能表現出帝王花在瓶中的流線動態，就更能營造作品的獨特氛圍。

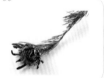

Front

Back

帝王花（中）

帝王花（長）

帝王花（短）

suite
Nō5
Herbier
Botanique boutille
Herbarium real flower bottle

bottle flower
（瓶子草）

Artist : marmelo（小野寺千絵）

Items

ⒶⒸ • 玻璃瓶　方柱形 200ml
（寬 40mm× 高 214mm　口內徑
約 19mm）…………………… 2 個
• 浮游花專用油
…………… 每支略少於 200ml

Ⓑ • 玻璃瓶　圓柱形 100ml
（寬 40mm× 高 125mm　口內徑
約 19mm）…………………… 1 個
• 浮游花專用油 ……略少於 100ml

Flowers

• 瓶子草 ………………………… 6 株

1　依照花材的大小和長度，挑選 3 對瓶子草，每一對
　都要剪出高低差。

2　將 *1* 置入瓶中，注意畫面平衡。

3　注入浮游花專用油，關緊瓶蓋。

Point

瓶子草為食蟲植物，美
麗的脈紋是其特色。許
多食蟲植物都具有獨特
的造型和顏色，不妨多
多活用。

Point

3 瓶浮游花的風格要
做出區別，可以嘗試
不同的花材擺放方
向，或將 2 株瓶子草
的下半部重疊配置、
交叉配置等等，做出
各種變化。

Front

Ⓐ

瓶子草

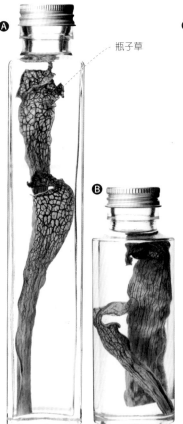

Ⓑ

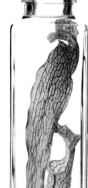

Ⓒ

Back

Ⓑ

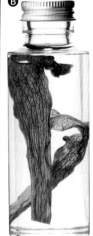

海芋

Artist :suite（小柳洋子）

Items
・玻璃瓶　方柱形 200ml（寬 40mm× 高 214mm　口內徑約 19mm）
　………………………… 2 個
・浮游花專用油 … 每罐略少於 200ml

Flowers
・海芋 ………………………… 4 株
・芒草葉 ……………………… 4 根

1　選擇大、小各 2 株海芋。

2　將小株的海芋放入各自的瓶中。

3　將大株的海芋放入各自的 2。花朵的朝向要和下層的海芋相反，並和 2 稍微重疊。

4　修剪 2 根芒草葉，使草尖和瓶身同高。

5　用鑷子將 4 的芒草葉插入瓶中。注意不要動到海芋的位置。

6　注入浮游花專用油，關緊瓶蓋。

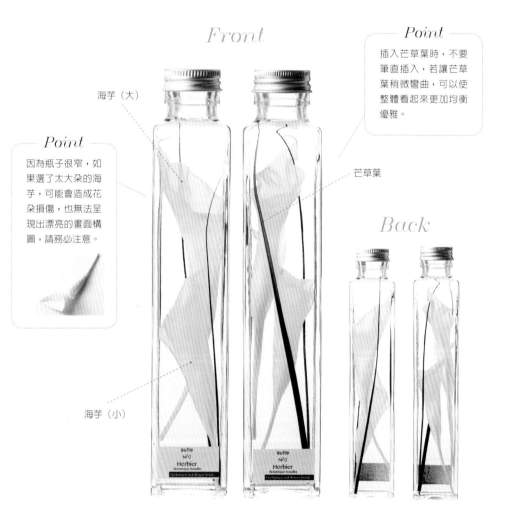

Front

Point
插入芒草葉時，不要筆直插入，若讓芒草葉稍微彎曲，可以使整體看起來更加均衡優雅。

海芋（大）

Point
因為瓶子很窄，如果選了太大朵的海芋，可能會造成花朵損傷，也無法呈現出漂亮的畫面構圖，請務必注意。

芒草葉

Back

海芋（小）

Ⓐ 蠟菊 bottle flower（white）
Ⓑ 蠟菊 bottle flower（pink）
Ⓒ 蠟菊 bottle flower（yellow）

Artist：marmelo（小野寺千繪）

Items

Ⓐ • 玻璃瓶　方柱形 200ml
（寬 40mm× 高 214mm　口內徑
約 19mm）…………………… 1 個
• 浮游花專用油
………………… 略少於 200ml
ⒷⒸ • 玻璃瓶（寬 90mm× 高 90mm
口內徑約 40mm）………… 2 個
• 浮游花專用油 ………各約 210ml

Flowers

Ⓐ • 蠟菊（白色系）…………… 適量
Ⓑ • 蠟菊（白、粉紅色系）……… 適量
Ⓒ • 蠟菊（白、黃色系）………… 適量

Point

蠟菊的顏色豐富，乾燥處理
後也很漂亮。大量使用蠟菊
時，要仔細思考顏色的搭
配，避免畫面太過單調。

1 剪除蠟菊的莖，只留下花朵部分。

2 將 1 放入瓶中，注意畫面平衡。這裡的重點是要盡可
能塞緊、塞滿。

3 注入浮游花專用油，關緊瓶蓋。

Ⓐ　*Front*

Back

Herbarium　Beautiful Flowers

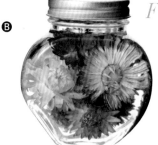

Ⓑ　*Front*　*Front*　Ⓒ

Point

在各處穿插搭配白
色蠟菊，可以使黃
色蠟菊更加突出。

Point

混合使用幾種不同色
調的粉紅色，可以防
止視覺效果單調。

Back　*Back*

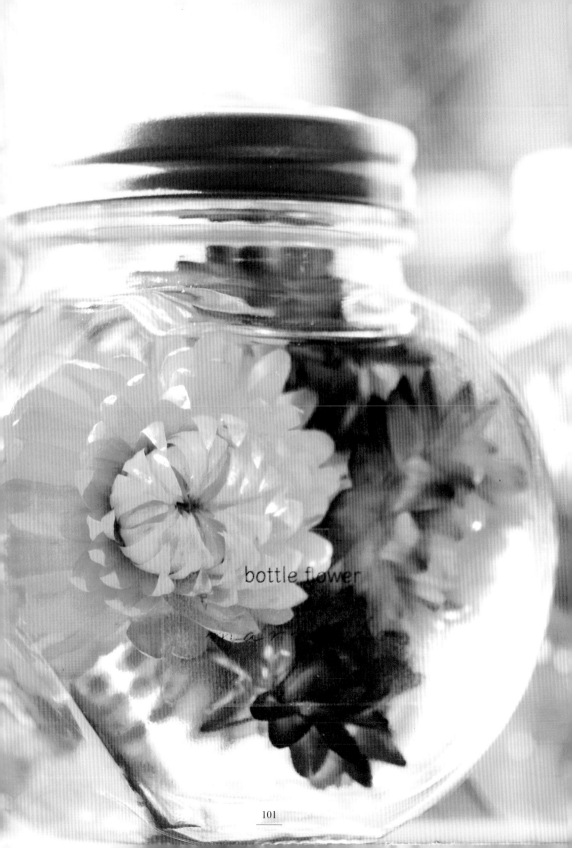

bottle flower

PAGE 57

迷你玫瑰

Artist :suite（小柳洋子）

Items
- 玻璃瓶　圓錐形 120ml
 （直徑 51.5mm× 高 178.5mm　口內
 徑約 19mm）………………　2 個
- 浮游花專用油 … 每支略少於 120ml

Flowers
- 迷你玫瑰（白、粉紅）……… 各 2 株

1　取白色的迷你玫瑰，1 株修剪成瓶身 2／3 的長度，
　另 1 株的長度約剪為前 1 株的一半。修剪時要注意
　兩株之間的搭配平衡。

2　取粉紅色的迷你玫瑰，和 1 一樣的方式修剪。

3　兩個瓶子皆先放入較短的玫瑰，並用鑷子調整花材
　的位置，使瓶子下半部不會太空。

4　注入浮游花專用油，關緊瓶蓋。

Front

Point

由於瓶口比較窄，如果玫
瑰太靠近瓶口，看起來會
很擁擠。製作的時候，要
考量整體空間呈現。

迷你玫瑰（大）

迷你玫瑰（小）

迷你玫瑰（大）

迷你玫瑰（小）

Back

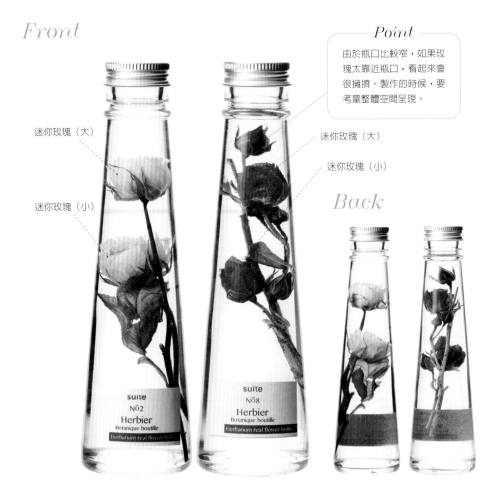

桑格利亞香料

Artist：北中植物商店（小野木彩香）

Items
- 玻璃瓶　圓柱形 300ml
 （直徑 68mm× 高 151mm　口內徑
 19mm）⋯⋯⋯⋯⋯⋯⋯⋯⋯1 個
- 浮游花專用油 ⋯⋯⋯ 略少於 300ml
- 蠟繩 ⋯⋯⋯⋯⋯⋯⋯⋯⋯⋯ 適量

Flowers
- 混合乾燥花果香料
 （pot-pourri）⋯⋯⋯⋯ 約 1／2 袋
- stirlingia（紫）⋯⋯⋯⋯⋯ 適量
- 尤加利（葉）⋯⋯⋯⋯⋯ 3～4 片

1　將肉桂、水果乾等混合乾燥香料，剪成 1／2 或
　　1／4 大小。

2　將不容易浮起的果實，和較大的水果乾放在瓶底。
　　放入花材，至瓶身的一半高。

3　注入專用油，至瓶身的一半高。用鑷子調整植材的
　　位置，使畫面平衡。

4　繼續放入花材至瓶頸處，並注意整體平衡。將專用
　　油注入至瓶頸處，關緊瓶蓋。

5　在瓶頸處綁上蠟繩。

Back

Front

尤加利

stirlingia（紫）

混合乾燥花果香料

Point

「混合乾燥花果香料
（pot-pourri）」，是
各種香料和乾燥水果
的混合物，可以做出
宛如自家手製楓糖漿
一般的甜蜜浮游花。

Point

注意不要放進太多花
材，保留適度的空間。
若有較輕的果實，需
在上面用較重的果實
或較大的水果乾壓
住，以避免浮起。

Ⓐ 水果浸油（蘋果）

Artist : marmelo（小野寺千絵）

Items

- 可疊式玻璃瓶　180ml
 （直徑 75mm× 高 97.5mm　口內徑
 19mm）………………………1 個
- 浮游花專用油 ……… 略少於 180ml

Flowers

- 乾燥蘋果 ……………………… 2 片
- 小葉佛塔樹的葉子 …………… 適量

1　將乾燥蘋果剪成可放入瓶口的大小。將小葉佛塔樹的葉子剪成小段。

2　交互放入 1，直到瓶子的 2／3 滿左右。注意無論從哪個角度觀察瓶子，都要能看到蘋果。

3　注入浮游花專用油，關緊瓶蓋。

Front

小葉佛塔樹
的葉子

乾燥蘋果

Ⓐ

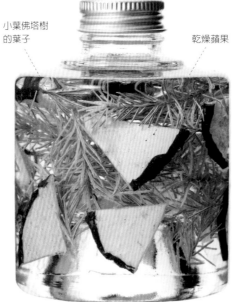

Point

要確定乾燥水果中沒有殘留任何溼氣（水分）。尤其是自製時，一定要確實完成乾燥步驟。

Back

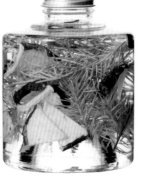

Point

以「其他花材點綴在乾燥水果間」的概念去配置畫面，整體的協調感就會很好。

❸ 水果浸油（綠意）

Artist：marmelo（小野寺千絵）

Items
- 可疊式玻璃瓶　180ml
 （直徑 75mm× 高 97.5mm　口內徑
 19mm）……………………………1 個
- 浮游花專用油 ……… 略少於 180ml

Flowers
- 乾燥萊姆 ……………………… 2 片
- 繡球花（綠）……………………1 串

1　將乾燥萊姆剪成可放入瓶口的大小。將繡球花剪成
　小瓣。

2　交互放入 1，直到瓶子的 2／3 滿左右。注意無論
　從哪個角度觀察瓶子，都要能看到萊姆。

3　注入浮游花專用油，關緊瓶蓋。

❸ 水果浸油（柳橙）

Artist：marmelo（小野寺千絵）

Items
- 可疊式玻璃瓶　180ml
 （直徑 75mm× 高 97.5mm　口內徑
 19mm）……………………………1 個
- 浮游花專用油 ……… 略少於 180ml

Flowers
- 乾燥柳橙 ……………………… 2 片
- 星辰花 …………………………1 枝
- 萬壽菊 …………………………1 株

1　將乾燥柳橙剪成可放入瓶口的大小。將星辰花剪成
　小段，並拆落萬壽菊的花瓣。

2　交互放入 1，直到瓶子的 2／3 滿左右。注意無論
　從哪個角度觀察瓶子，都要能看到柳橙。

3　注入浮游花專用油，關緊瓶蓋。

Front

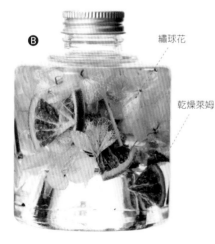

❸　繡球花

乾燥萊姆

Front

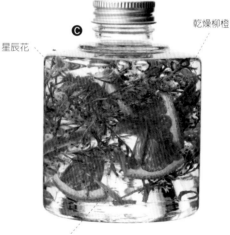

　　　　乾燥柳橙

星辰花　❸

萬壽菊

Back

Back

浮游花玻璃圓柱

Artist :oriori green

Items

- 軟木塞蓋圓柱玻璃瓶
 （直徑 40mm× 高 148mm　口內徑約
 38mm） ･･･････････････････････ 5 個
- 麻繩（約 5cm） ･･･････････････ 5 條
- 浮游花專用油 ･････････････ 各 130ml
- 亮光漆（噴劑型） ･･････････････ 適量
- 環氧樹脂接著劑 ･･････････････ 適量

Flowers

- **A** ･薰衣草約 4 株、玫瑰（黃）2 株、尤
 加利 2 株
- **B** ･黑粟 1 株、玫瑰（紅）1 株、胡椒果
 1 株、尤加利 2 株
- **C** ･玫瑰（橘）1 株、迷你玫瑰（紅）2 株、
 薰衣草約 3 株、尤加利 2 株
- **D** ･山防風 2 株、藍煙火星辰花 1 株
- **E** ･黑種草 2 株、藍煙火星辰花 1 株、
 聖誕灌木 1 株

1　分別製作 **A** ～ **E** 的小花束。使用尤加利葉或藍煙
　　火星辰花等具分量感的小植材，配置在整體畫面的
　　背景，**A** ～ **E** 的做法皆同。

2　在 1 的前方或側邊，加上重點襯材（薰衣草、胡椒果、
　　聖誕灌木、黑粟等）。

3　在 2 的正面，配置上主花（山防風、玫瑰、黑種草等）。

4　將小花束的末端分別以麻繩綁起，使之固定。

5　在軟木塞上噴一層亮光漆。

6　將 4 置入各自的玻璃瓶，注入浮游花專用油。

7　等 5 乾燥後，在軟木塞和瓶口邊緣塗上接著劑，使
　　兩者黏著固定。

8　貼上記有製作日期等資訊的貼紙。

Point

調整 5 支圓柱之間的平
衡，有的可以密集一些，
有的則可以空蕩一些。

Front

A

尤加利

玫瑰（黃）

薰衣草

Back

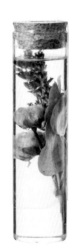

Point

使用相同種類的背景葉
材和小花，並在每一瓶
的主花和重點襯材顏色
上做出變化，就能讓 5
支作品同時呈現出變化
感及均一感。

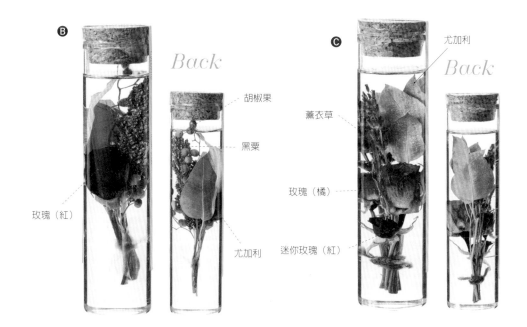

B

Back

胡椒果

黑粟

玫瑰（紅）

尤加利

C

尤加利

薰衣草

Back

玫瑰（橘）

迷你玫瑰（紅）

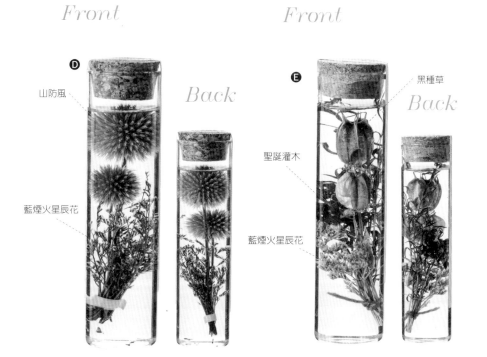

D

山防風

Back

藍煙火星辰花

E

黑種草

Back

聖誕灌木

藍煙火星辰花

PAGE 61

Bouquet

Artist : Atelier Monfavori（高橋惠子）

Items

- 玻璃瓶　圓錐形 200ml
 （直徑 61mm× 高 219mm　口内徑
 19mm）‥‥‥‥‥‥‥‥‥‥‥1 個
- 浮游花專用油 ‥‥‥‥ 略少於 200ml
- ＃30 金屬線 ‥‥‥‥‥‥‥‥ 少量
- 緞帶（約 20cm）‥‥‥‥‥‥‥1 條
- 封蠟章圖樣的夾子 ‥‥‥‥‥‥‥1 個
- 膠水 ‥‥‥‥‥‥‥‥‥‥‥ 少量

Flowers

- 繡球花（白）‥‥‥‥‥‥‥ 適量
- 滿天星（綠）‥‥‥‥‥ 2 ～ 3 枝
- 滿天星（白）‥‥‥‥‥ 2 ～ 3 枝
- 薰衣草（丘紫品種）‥‥‥‥ 3 株

1　剪除繡球花和滿天星（綠）的花莖，將兩者混合後放入瓶中，作為整體的基部。

2　剪一段 7 ～ 8cm 的滿天星，做成小花束，用金屬線綁起並打上緞帶。

3　將 2 放進錐形瓶，並插入到 1 之中。

4　將 3 株薰衣草修剪出長短差，在看不見的花莖處用膠水黏著固定，插入到 1 之中。

5　注入浮游花專用油，關緊瓶蓋。

6　在瓶頸處掛上印有封蠟章圖樣的小夾子。

Front

Back

Point

薰衣草是非常容易浮起來的花材，所以要在數個不明顯的花莖處，用膠水黏起來。

薰衣草（丘紫品種）

滿天星（白）

Point

滿天星（白）插進底部的繡球花堆時，要有卡在繡球花裡的感覺，小花束才不會浮起來。

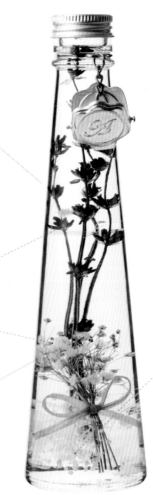

繡球花和滿天星（綠）

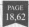

PAGE
18,62

植物標本

Artist：北中植物商店（小野木彩香）

Items

- 試管（直徑約 15mm× 高約 130mm
 口內徑約 13mm）…………… 5 個
- 浮游花專用油 …………… 各約 15ml
- 軟木塞蓋 ………………………… 5 個
- 二手的舊試管架

Flowers

- 黑種草蒴果 ………………………1 株
- 雛菊 ………………………… 2 株
- 烏桕 ………………………………1 株
- 薰衣草 ……………………………1 株
- 亞麻花 ……………………… 2 株

1　將所有花材修剪成可以放入試管的長度。

2　將專用油注入試管至 2／3 滿。

3　將花材逐一放入各自的試管。

4　將試管注滿專用油，塞入軟木塞蓋，放上試管架。

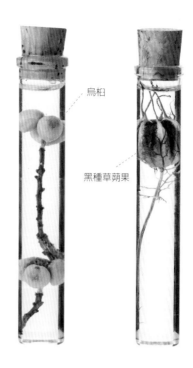

烏桕

黑種草蒴果

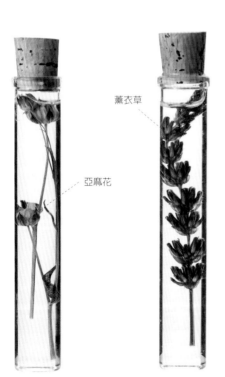

薰衣草

亞麻花

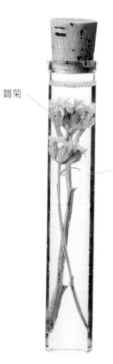

雛菊

Point

試管口十分窄小，
如果先放花再注入
油品，油會被花阻
塞，因此需要先注
入部分油品。

炫目之藍

Artist :madopop（中川窓加）

Items
- 玻璃瓶 300ml（直徑 66mm×高 250mm 口內徑 19mm）…1 個
- 浮游花專用油 ……… 略少於 300ml
- 花用噴漆（藍色系）………… 適量
- 緞帶、流蘇、細金屬線、Bouillon 金屬線（白、藍）…………… 均為適量

Flowers
- 銀色雛菊 ……………………1 株
- 胡椒果 ………………………… 適量
- 黏有亮粉的滿天星 …………… 適量
- 繡球花 ………………………… 適量
- 玫瑰 ………………………1 株

Point

將黏有亮粉的滿天星，用花用噴漆塗成藍色吧！花用噴漆可以在花材專賣店購入。

1　使用細金屬線和 Bouillon 金屬線，製作白色和藍色的心型裝飾，兩色皆需製作大小各 1 個。（參照 p.112）。

2　以花用噴漆將滿天星噴成藍色，靜置至完全乾燥。

3　將所有花材修剪成可以放入瓶子的長度。

4　瓶子的底層放上繡球花，並將一個大顆的心型裝飾插進花堆中。

5　交互放入其餘的花材，並注意畫面平衡。最上層再放一些繡球花，並插上小顆的心型裝飾。

6　注入浮游花專用油，關緊瓶蓋。

7　以緞帶和流蘇裝飾外瓶。

Front

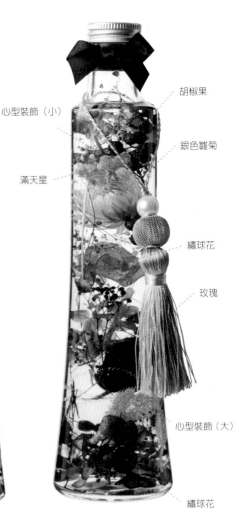

胡椒果

心型裝飾（小）

銀色雛菊

滿天星

繡球花

玫瑰

心型裝飾（大）

繡球花

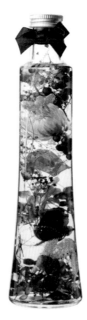

沒有流蘇的模樣

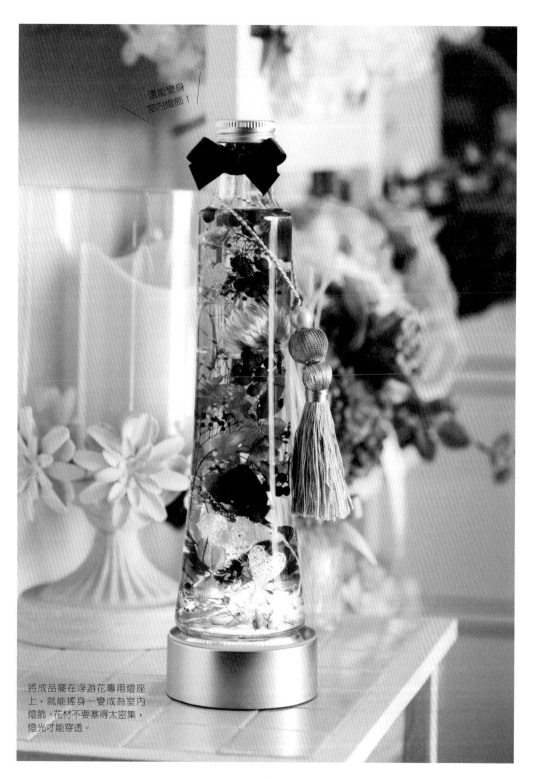

還能變身
室內燈飾！

將成品擺在浮游花專用燈座
上，就能搖身一變成為室內
燈飾。花材不要塞得太密集，
燈光才能穿透。

〈心型裝飾的做法〉

❶ 準備細金屬線和
Bouillon 金屬線。

❷ 將細金屬線彎曲
成心形。大小各做
1 個。

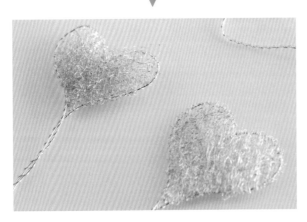

❸ 用 Bouillon 金屬
線纏繞❷。

果實

Artist：北中植物商店（小野木彩香）

Items
- 二手舊藥瓶（寬約 38mm× 高約 80mm 口內徑約 13mm）… 3 個
- 浮游花專用油 ………… 每支約 50ml

Flowers
- 胡椒果（粉紅） ……………… 適量
- 山歸來（紅） ……………… 適量
- 地中海莢蒾（黑） …………… 適量

1 修剪胡椒果和山歸來，將莖枝全部剪除，只留下果實部分。

2 修剪地中海莢蒾時，保留一段短短的莖枝。

3 分別放進各自的藥瓶中，要塞得滿滿的。

4 注入浮游花專用油，關緊瓶蓋。

Point

胡椒果的顏色豐富，不妨也用粉紅色以外的顏色變化看看。

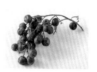

Point

如果將地中海莢蒾的莖完全剪除，外觀看起來會一團烏黑，所以要保留一小段莖枝。

地中海莢蒾

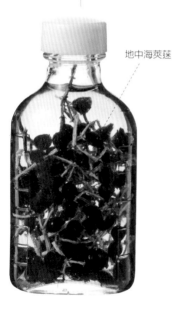

山歸來

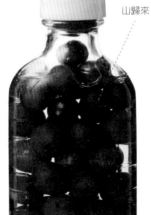

胡椒果

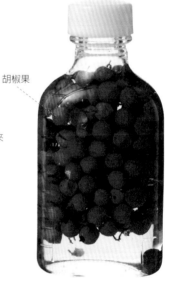

花瓣漫舞的
春之浮游花

Artist：madopop（中川窓加）

Items

- 玻璃瓶　圓錐形 200ml
 （直徑 61mm× 高 219mm　口內徑
 19mm）……………………1 個
- 浮游花專用油 ……… 略少於 200ml
- 緞帶 ……………………………… 適量
- 彩色麻繩 ………………………… 適量

Flowers

- 假葉樹 …………………… 2～3 株
- 銀色雛菊 ……………………… 2 株
- 胡椒果 …………………… 2～3 株
- 滿天星（粉紅色系）………… 適量
- 繡球花 ………………………… 適量
- 康乃馨 ………………………… 適量

1　將康乃馨的花瓣拆落。其餘花材則修剪成可以放進
　　瓶子的大小。

2　將繡球花、假葉樹、滿天星和康乃馨放入瓶中，注
　　意畫面平衡感。

3　放入胡椒果和銀色雛菊。

4　檢視整體的平衡，若有花材不足的空白處，用滿天
　　星或康乃馨填補。

5　注入浮游花專用油，關緊瓶蓋。

6　以緞帶和彩色麻繩裝飾外瓶。

Front

満天星

假葉樹

銀色雛菊

胡椒果

繡球花

Back

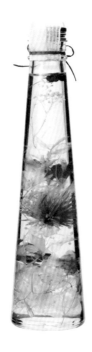

康乃馨

Point

瓶子底部的花材最
多，愈往上則愈少，
就能營造出輕盈的
感覺。

貓熊

Artist：北中植物商店（小野木彩香）

Items

・二手舊燒瓶
　（寬約 80mm× 高約 115mm　口內徑
　約 30mm）……………………1 個
・浮游花專用油 ……………… 約 250ml
・貓熊小模型 …………………………1 個
・軟木塞蓋 ……………………………1 個
・膠水 ………………………………… 適量

Flowers

・苔蘚 ………………………………… 適量
・霍香薊 ………………………………1 株
・皺狀文心蘭 …………………………1 株

1　將霍香薊和皺狀文心蘭的花莖剪短。

2　在苔蘚上塗膠水，用鑷子將苔蘚黏在燒瓶底部。

3　貓熊的腳底也塗上膠水，並黏放在苔蘚上。

4　在霍香薊和皺狀文心蘭上塗膠水，黏在貓熊對角線
　的位置。

5　少量緩慢地注入浮游花專用油，直到燒瓶瓶頸收細
　的地方，塞入軟木塞蓋。

Front

Back

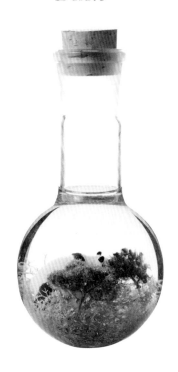

Point

為避免花材和貓熊
浮起來，要確實用
膠水固定好。除了
貓熊之外，也可以
換成魚和貝殼等模
型，創造豐富的海
底世界。

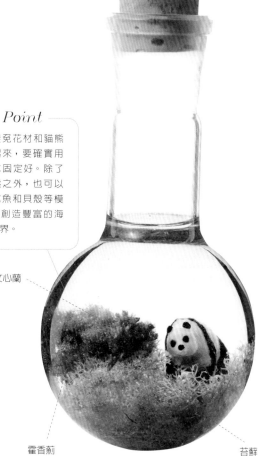

皺狀文心蘭

霍香薊

苔蘚

燈火搖曳下的浮游花
—浮游花油燈

加上油燈專用的燈芯，就能為浮游花點起一團光
亮。與陽光截然不同，在柔和的燈火搖曳下，可
以欣賞到另一種絕美的浮游花風情。

Oil lamp
Herbarium

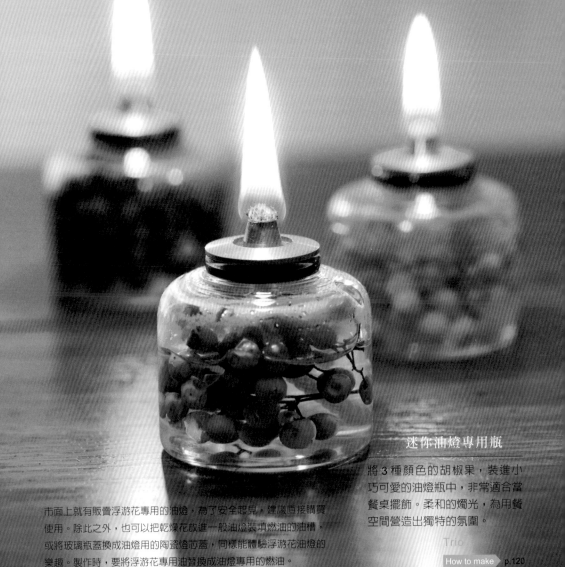

迷你油燈專用瓶

將 3 種顏色的胡椒果，裝進小
巧可愛的油燈瓶中，非常適合當
餐桌擺飾。柔和的燭光，為用餐
空間營造出獨特的氛圍。

Trio

市面上就有販賣浮游花專用的油燈，為了安全起見，建議直接購買
使用。除此之外，也可以把乾燥花放進一般油燈裝填燃油的油槽，
或將玻璃瓶蓋換成油燈用的陶瓷燈芯蓋，同樣能體驗浮游花油燈的
樂趣。製作時，要將浮游花專用油替換成油燈專用的燃油。

How to make ▶ p.120

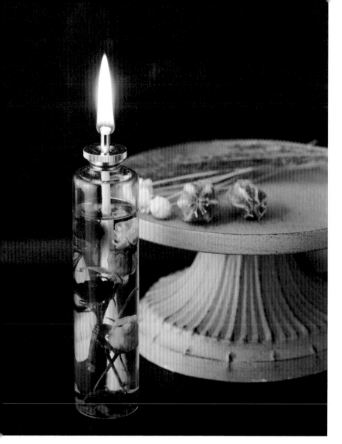

花莖細長的玫瑰
氣質優雅

外觀很像浮游花常用的玻璃瓶，不過這其實是油燈專用的瓶子。配合玻璃瓶的細長形狀，這裡選用了花莖較長的玫瑰。

Rose Candle

How to make ▶ p.121

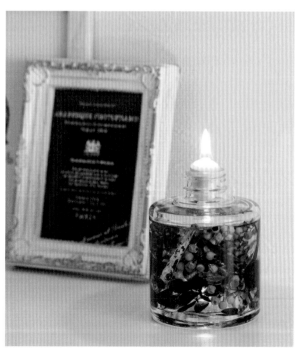

搭配 LED 燈

將可疊式的浮游花玻璃瓶，換上油燈專用的燈芯。再加上 LED 燈，頓時變身幻想世界。

Botanical

How to make ▶ p.122

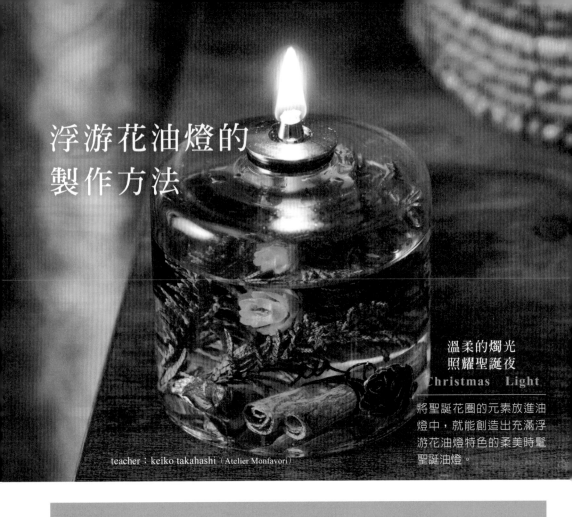

浮游花油燈的製作方法

溫柔的燭光
照耀聖誕夜
Christmas Light

將聖誕花圈的元素放進油燈中，就能創造出充滿浮游油燈特色的柔美時髦聖誕油燈。

teacher：keiko takahashi（Atelier Monfavori）

製作浮游花油燈所需材料

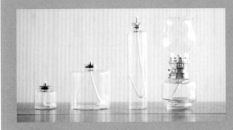

專用玻璃瓶

由於必須使用火，選擇油燈專用的瓶子比較安全。此外，也有浮游花油燈專用的玻璃瓶，可以將花材放進油槽瓶裡。無論哪種瓶子，都可以在雜貨店或網路商店購得。

油燈專用燃油

即便選擇一般的玻璃瓶，也要使用油燈專用的燃油。除了無色透明的燃油外，還有香氛燃油、彩色燃油等各式各樣可供選擇。

※ 本照片介紹的油燈專用燃油，商品名稱是「Rainbow Oil」。

浮游花油燈的基礎

浮游花油燈的製作方法，和一般的浮游花相差不大，
不過由於燈芯很粗，必須特別費心隱藏。

Items
- 油槽瓶
 （直徑 72mm × 高 72mm） ……1 個
- 油燈專用燃油 ………………… 適量
- #22 金屬線（棕色） ………… 少量

Flowers
- 黃金柏 ………………………… 少量
- 落磯山圓柏
 （Rocky Mountain juniper） … 少量
- 肉桂（4cm 長） ……………… 2 根
- 星辰花（白金色） ……………1 朵
- 黑莓 …………………………… 1 顆
- 樹木果實（各種） …………… 適量

1 消毒瓶子

用酒精消毒瓶子，靜置晾乾。可以蓋上蓋子後旋轉
玻璃瓶，讓酒精流遍整個瓶子內部。

2 放入花材

用金屬線將 2 根肉桂綁在一起，星辰花修剪成可以
放入瓶口的大小。依照順序，放入肉桂、星辰花、
黃金柏、落磯山圓柏、黑莓和樹木果實。

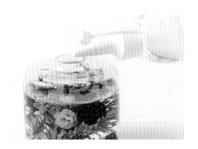

3 注入油燈專用燃油

注入油燈專用的燃油。製作油燈時必須注意，燃油
只能注入到八分滿。

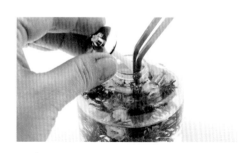

4 放入燈芯

一邊調整花材，一邊放入燈芯，最後蓋上蓋子。要
用花材將燈芯遮住，好讓燈芯不會太明顯。

Trio

Artist :Atelier Monfavori（高橋惠子）

Items
- 迷你油槽瓶
 （直徑 40mm× 高 42mm）　… 3 個
- 油燈專用燃油 ………………… 適量

Flowers
- 胡椒果（綠・橘・藍）　… 各少量

1　將胡椒果放進油槽。

2　注入油燈專用燃油至八分滿。

3　放入燈芯並用花材遮住，蓋上蓋子。

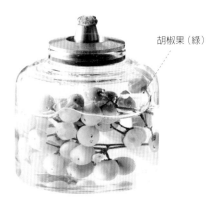

胡椒果（綠）

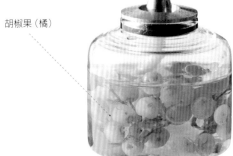

胡椒果（橘）

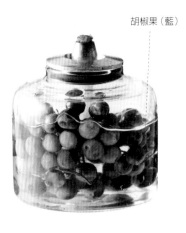

胡椒果（藍）

Rose Candle

Artist :Atelier Monfavori（高橋惠子）

Items
- 圓柱形油槽瓶
 （直徑 32mm× 高 150mm）……1 個
- 油燈專用燃油 ……………… 適量

Flowers
- 迷你玫瑰（黃・粉紅・白）各 1 株
- 玫瑰（紅）………………… 2 株

1 將花瓣放入油槽，再放入 5 株花。
2 用鑷子調整花材的平衡感。
3 注入油燈專用燃油至八分滿。
4 放入燈芯並用花材遮住，蓋上蓋子。

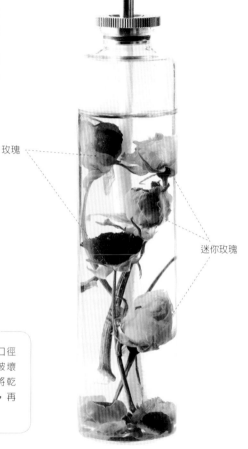

玫瑰

迷你玫瑰

Point

圓柱形的油槽口徑
很小，為了不破壞
乾燥花，要先將乾
燥花用油浸過，再
放入瓶子。

※ 調整油燈燈芯的長度
　燈芯露出在金屬蓋尖端外的部分，請調整到 0.5mm 以內。點燃大約 3 分鐘，火
　焰就會逐漸穩定下來。火焰穩定時，請注意火焰長度不要超過 15mm。

※ 使用油燈時的注意事項
- 當油燈點燃時，請勿移動油燈，或讓油燈離開視線範圍。
- 火焰不可與玻璃燈罩等其他物品直接接觸。
- 油燈和 Rainbow Oil（油燈專用燃油）請放置於孩童無法取得的場所。
- 當油燈點燃時，油燈的某些部位會變得非常燙，拿取時請務必小心。
- 當油燈點燃中或剛熄滅時，絕對不可以注入燃油或調整燈芯。

Botanical

Artist :Atelier Monfavori（高橋惠子）

Items
- 浮游花專用玻璃瓶（可疊式）…1 個
- 油燈專用燃油 ……………… 適量
- 附陶瓷蓋的油燈燈芯 …………1 個
- LED 燈 …………………………1 個

Flowers
- 非洲鬱金香（*Leucadendron salignum*） …………… 少量
- 絨柏 ……………………… 少量
- 冰島苔（黑）……………… 2 株
- 胡椒果（白・粉紅・綠・紫）
 ………………………… 均為少量
- 白樺枝 ……………………1 株

1　沿著瓶底的凸起周圍，放置冰島苔。

2　依照順序，放入非洲鬱金香的果實、葉子，以及絨柏、冰島苔、胡椒果和白樺枝。注意整體平衡。

3　注入油燈專用燃油至八分滿。

4　放入燈芯並用花材遮住。將 LED 燈放在瓶底的凸起處下方（瓶外內凹處）。

附陶瓷蓋的油燈燈芯

如果把普通浮游花的油品換成油燈燃油，把蓋子換成油燈燈芯蓋，就可以當做油燈使用。不過，務必要注意瓶子的耐久性和火的使用。

LED 燈

可疊式的玻璃瓶，瓶底會有向瓶內凸起的部分，可以把 LED 燈放在下面的空間，就能產生由內而外發出光亮的效果。

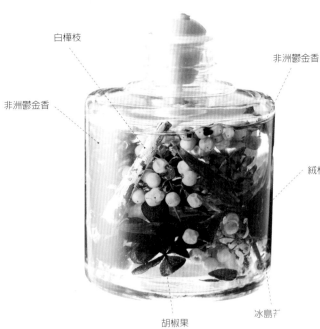

白樺枝

非洲鬱金香

非洲鬱金香

絨柏（後方）

胡椒果

冰島苔

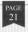

Antique Lamp

Artist :Atelier Monfavori（高橋惠子）

1　將花材放入油燈的油槽中，並注意畫面平衡感。
2　注入油燈專用燃油至八分滿。
3　放入燈芯並用花材遮住，蓋上蓋子。

Items
- 油燈（玻璃油槽　油槽直徑 50mm×
 高 60mm）‥‥‥‥‥‥‥‥‥‥1 個
- 油燈專用燃油 ‥‥‥‥‥‥‥‥ 適量

Flowers
- 銀苞菊 ‥‥‥‥‥‥‥‥‥‥‥‥ 少量
- 千日紅（白）‥‥‥‥‥‥‥‥ 少量
- 柳橙 ‥‥‥‥‥‥‥‥‥‥‥‥‥ 少量
- 胡椒果 ‥‥‥‥‥‥‥‥‥‥‥ 少量
- 樹木果實 ‥‥‥‥‥‥‥‥‥‥ 少量

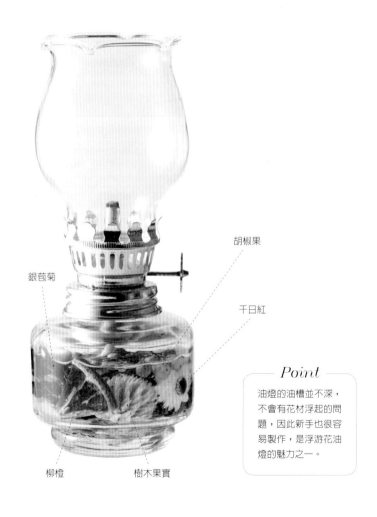

胡椒果

銀苞菊

千日紅

柳橙　　　樹木果實

Point

油燈的油槽並不深，
不會有花材浮起的問
題，因此新手也很容
易製作，是浮游花油
燈的魅力之一。

將浮游花戴在身上
—浮游花飾品

只要利用玻璃球，就能讓浮游花變身為耳環或項鍊。耀眼的浮游花不僅能自己欣賞，還能療癒同行的朋友呢。

Herbarium Accessory

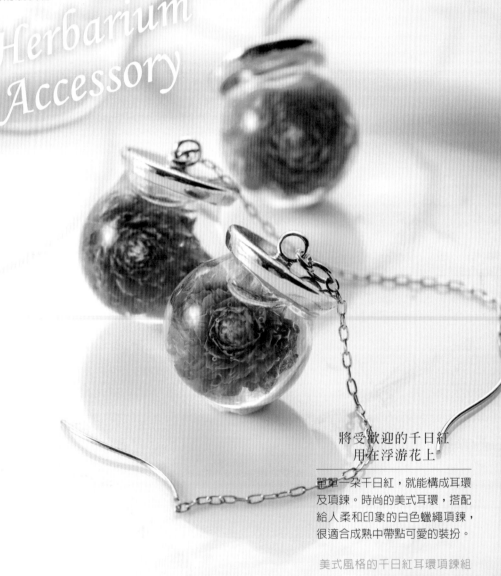

將受歡迎的千日紅
用在浮游花上

只要一朵千日紅，就能構成耳環及項鍊。時尚的美式耳環，搭配給人柔和印象的白色蠟繩項鍊，很適合成熟中帶點可愛的裝扮。

美式風格的千日紅耳環項鍊組

How to make ▶ p.128

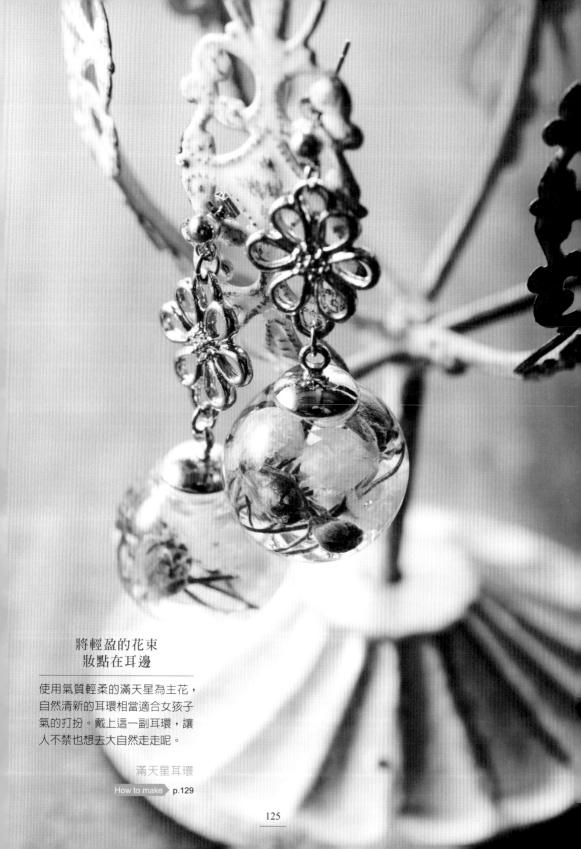

將輕盈的花束
妝點在耳邊
—————————

使用氣質輕柔的滿天星為主花，
自然清新的耳環相當適合女孩子
氣的打扮。戴上這一副耳環，讓
人不禁也想去大自然走走呢。

滿天星耳環

How to make ▶ p.129

製作飾品所需的材料和工具

除了浮游花的基本材料外，也需要準備製作飾品的基本材料和工具。下列材料和工具，都可以在飾品材料店或手工藝店購得。

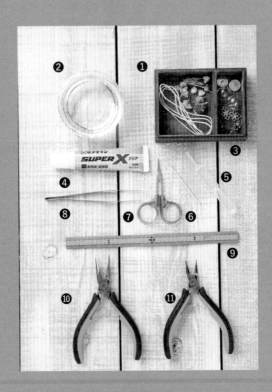

浮游花的材料

❶ 花材　　❷ 浮游花專用油　　❽ 鑷子

浮游花飾品的材料

❸ 玻璃球、飾品五金、蠟繩

❹ 接著劑：用來黏著玻璃球吊頭

❺ 滴管：用來注入油品

❻ 竹籤：用來塗抹接著劑

❼ 剪刀：修眉剪一類的小剪刀比較好用
　（普通的即可）

❾ 尺：用來測量蠟繩等的長度

❿ 尖頭鉗：用於進行五金加工

⓫ 圓頭鉗：用於進行五金加工

多彩繽紛浮游花耳環

Artist :hana-isi（関谷愛栄）

Items
- 玻璃球（18mm）⋯⋯⋯⋯⋯ 2 個
- 浮游花專用油 ⋯⋯⋯⋯⋯⋯ 適量
- 玻璃球吊頭（使用 3 ～ 5.5mm）2 個
- 耳環五金 ⋯⋯⋯⋯⋯⋯⋯⋯ 1 對
- 橢圓形單圈（0.55×3.5×2.5mm）
 ⋯⋯⋯⋯⋯⋯⋯⋯⋯⋯⋯ 4 個
- 連接用零件 ⋯⋯⋯⋯⋯⋯⋯ 2 個

Flowers
- 麟托菊（黃，僅花朵部分）⋯⋯ 4 個
- 大飛燕草（藍，花瓣）⋯⋯⋯ 5 片
- 米香花（葉子部分）⋯⋯⋯⋯1 株
- 大飛燕草（粉紅，花瓣）⋯⋯⋯ 2 片

1 將米香花修剪成約 1.3cm 長。

2 將各類花材放入玻璃球，注意調配畫面平衡。再製作一個同樣的玻璃球。

3 將浮游花專用油注入 *2*，黏上吊頭。

4 待 *3* 黏著牢固後，裝上耳環五金。

※ 玻璃球的使用方法、耳環五金的裝設方法，請參照 p.130 ～ 131。

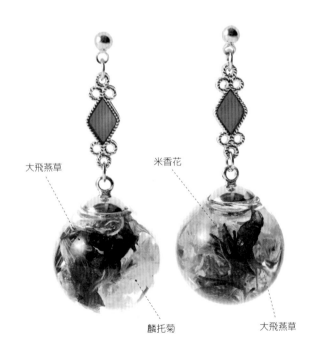

大飛燕草

米香花

麟托菊

大飛燕草

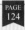

PAGE
124

美式風格的
千日紅耳環項鍊組

Artist : hana-isi（関谷愛茱）

Items
- 玻璃球（大口徑附大吊頭組 16mm）
 .. 3 個
- 浮游花專用油 ·················· 適量
- 圓形單圈（0.6×3mm）········ 2 個
- 美式耳環五金 ····················· 1 對
- 蠟繩（白 1mm）··············約 70cm

Flowers
- 千日紅（僅花朵部分）······ 各 1 個

1 將千日紅放入玻璃球。再製作兩個同樣的玻璃球。

2 將浮游花專用油注入 *1*，黏上吊頭。

3 待 *2* 黏著牢固後，將其中 2 顆裝上耳環五金。

1 將蠟繩剪成喜歡的長度，穿過 *2* 剩餘的一顆玻璃
　球吊頭、打結，即成為墜飾項鍊。

※ 玻璃球的使用方法、耳環五金的裝設方法，請參照
　p.130 ～ 131。

千日紅

滿天星耳環

Artist :hana-isi（関谷愛栄）

Items

- 玻璃球（18mm）……………… 2 個
- 浮游花專用油 ………………… 適量
- 玻璃球吊頭（3 ～ 5.5mm 用） 2 個
- 耳環五金 ……………………… 1 對
- 橢圓形單圈
 （0.55 × 3.5 × 2.5mm）…… 4 個
- 連接用零件 …………………… 2 個

Flowers

- 滿天星 ………………………… 各 4 個
- 大飛燕草（葉子、花苞部分） 各 2 個

1　修剪滿天星，保留約 9mm 長的花莖。

2　依序將大飛燕草的花苞、葉子逐個放入玻璃球，再放入 2 個滿天星，並注意調配畫面平衡。再製作一個同樣的玻璃球。

3　將浮游花專用油注入 2，黏上吊頭。

4　待 3 黏著牢固後，裝上耳環五金。

※ 玻璃球的使用方法、耳環五金的裝設方法，請參照 p.130 ～ 131。

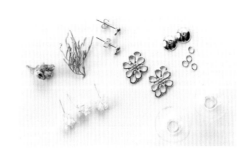

大飛燕草

滿天星

玻璃球的使用方法

玻璃球原本是用來裝小珠子的，
經過巧手活用，也能成為浮游花飾品的材料。因為重量輕盈，做成耳環也沒問題。

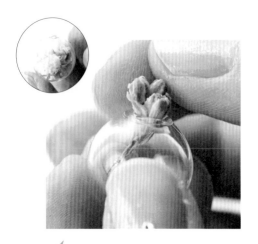

1 放入花材

將喜歡的花材由花莖一端放入玻璃球。為了防止油品注入時花材位置亂跑，較輕的花材必須先行放入。

2 注入浮游花專用油

以滴管吸取油品，並用衛生紙擦掉滴管尖端附著的油後，將油注入 1 的玻璃球中，至距離洞口 2～3mm 處。

圓形單圈

3 去除油品內多餘的空氣

將 2 靜置 3～5 分鐘，以去除多餘的空氣。此時可用圓形單圈作為固定的底座，將 2 放在上面，玻璃球就不會滾動翻倒。

4 將吊頭黏在玻璃球上

用竹籤的鈍端沾取接著劑，塗在吊頭的內側，並牢固地黏在 3 上。靜置直到接著劑完全乾燥。

耳環五金的裝設方法

完成玻璃球後，就要裝上耳環用的五金材料。

製作夾式或針式耳環時，都會用到這些基本技法，學會了可是很好用的喔。

※ 用於項鍊等飾品的圓形單圈其做法也相同。

1 打開橢圓形單圈

用 2 支鉗子夾住橢圓形單圈的開口兩端，將單圈打開。注意不是往左右拉開，而是如上圖所示，一前一後錯開。另外 3 個單圈也用同樣方式打開。

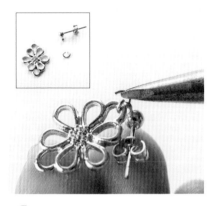

2 串起各部位的五金

用橢圓形單圈，串起耳環五金和連接用零件後，關閉單圈的開口。如果連接用零件有分正反面，串接時小心不要弄錯方向。

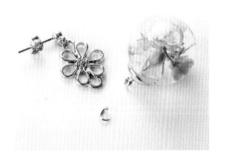

3 準備玻璃球

準備 2、橢圓形單圈和玻璃球。確認玻璃球吊頭的接著劑已經完全乾燥、牢牢固定了。

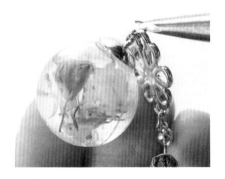

4 裝上玻璃球

以和 2 同樣的方法接上玻璃球，關閉橢圓形單圈的開口，即完成。耳勾式耳環等其他類型的耳環五金，也可以用相同的方法連接。

teacher：aina sekiya（hana-isi）

親手製作乾燥花

要不要試著做做看浮游花的花材呢？以乾燥花來說，在自己家裡
也能輕鬆製作。或許是他人的贈禮、美好的回憶，亦或是庭園裡
盛開的繽紛色彩，不妨將自己喜歡的花卉製成乾燥花，應用在浮
游花作品中吧！

How to make
the dried flower

132

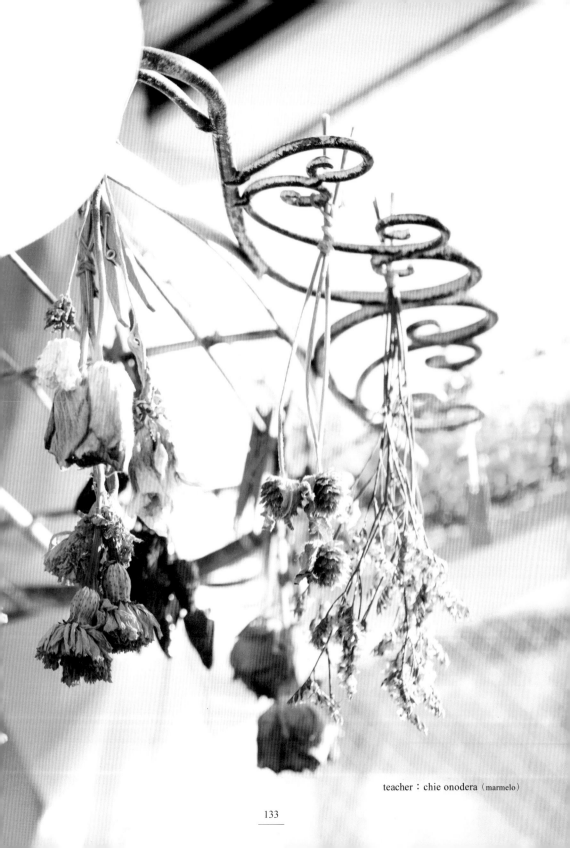

teacher：chie onodera（marmelo）

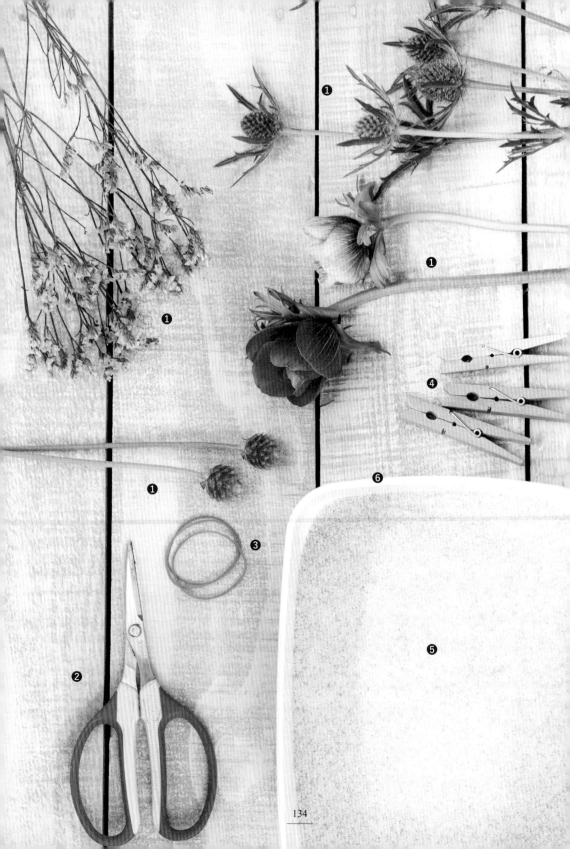

乾燥花的基礎

乾燥花有幾種製作方法，不過若想嘗試自製，建議選擇「自然乾燥法」或使用「矽膠乾燥劑」。兩種方法所需的工具都很容易取得，一點也不麻煩。

‖共通物品‖

❶ 花材

準備喜歡的花卉。可以準備比使用量更多一些的花材，以便隨時都能製作浮游花。

❷ 剪刀

建議選擇「花剪」或「園藝剪」，可以在五金行或花店購得。一般的剪刀（要夠銳利）也可以。

‖自然乾燥時‖

❸ 橡皮筋

用於綑綁花材。由於乾燥後莖枝會萎縮，用繩子綁可能會鬆掉。建議使用有彈性的橡皮筋。

❹ 木夾

用於吊掛花材。使用木製的晾衣夾，可以配合乾燥中的花材，成為室內自然風裝飾的一部分。

‖用矽膠乾燥劑製作時‖

❺ 矽膠乾燥劑

建議使用粒子細小的「乾燥花專用乾燥劑」，以便乾燥劑能觸及花卉的每個角落。可以在花店或五金行購得。

❻ 大型密閉容器

建議選擇花材可以完全埋入，且不會擁擠的尺寸。為了避免溼氣進入，蓋子需能確實密閉。

乾燥花的保存方法

無論是自製或市售的乾燥花，倘若保存不當，就可能造成褪色或變形。請將乾燥花收納在箱子等容器中，並放置在無陽光直射、溼度低的場所。也可以將乾燥劑一併放入。

以自然乾燥法製作

享受花卉逐漸乾燥的過程，也是自然乾燥法的樂趣之一。
不疾不徐，從容等待直到完全乾燥，就是製成美麗乾燥花的祕訣。

材料・工具

- 喜歡的花材
- 剪刀
- 橡皮筋
- 木夾

完成所需時間

1 週～ 10 日

重點

溼氣是乾燥過程的大敵！
務必晾在溼度低的場所。

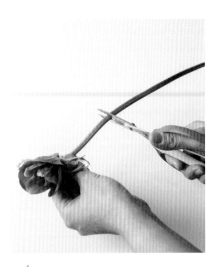

1 修剪花材

將花材修剪成喜歡的長度。可以剪得長一些，
方便之後製作浮游花時調整長度。

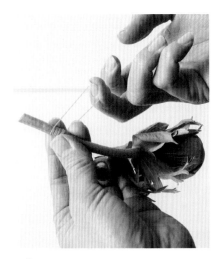

2 綁上橡皮筋

在花莖的末端綁上橡皮筋，便於吊掛。為了避
免乾燥後留下壓痕，花材盡量 1 株 1 株分開綁，
較細的花材則可 3 ～ 4 株綁在一起。

3 勾上木夾

把木夾勾在 2 的橡皮筋上。為了避免乾燥後的壓痕，1 個木夾只搭配 1 組花材。

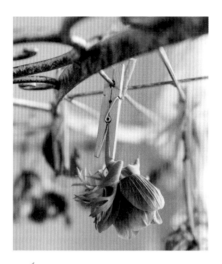

4 晾乾花材

選擇沒有陽光直射且通風的場所，以上下顛倒的方式吊掛花材，以免花頸彎曲。約晾乾 1 週左右（注意花材不要碰到其他物品）。

5 徹底乾燥後即完成

確認整株花材，若已完全乾燥，即大功告成。如果仍有溼潤的部分，就再多晾幾天。

Check!

不要吊掛在牆上

如果吊掛在牆上，和牆壁接觸的部分會乾得比較慢，也會導致壓痕產生或發霉。吊掛花材時，請確認整株花材都有完全暴露在空氣中。

不要一次綁太多

如果將多株花材綁在一起晾乾，會容易造成壓痕。較大的花材 1 次 1 株即可，較小或必須多一點才綁得起來的花材，則可以 1 次綁 2 ～ 3 株。

以矽膠乾燥劑製作

放入同一個容器的花材，必須為相同的尺寸和種類，
這是避免乾燥程度不均的祕訣。另外，蓋子一定要確實緊閉。

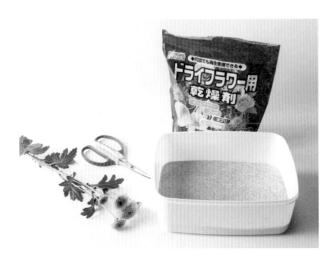

材料・工具

- 喜歡的花材
- 剪刀
- 乾燥花專用矽膠乾燥劑
- 大型密閉容器

完成所需時間

1 週～ 10 日

重點

為避免矽膠乾燥劑分布不
均，要將容器放置在平坦
的地點，且盡量不要移動。

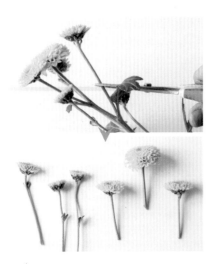

1 修剪花材

將花材修剪成喜歡的長度，以放得進密閉容器
為主。可以保留多一點花莖，方便之後製作浮
游花時調整長度。

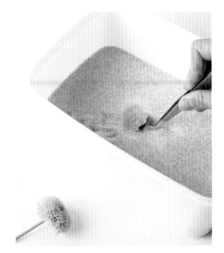

2 將矽膠乾燥劑和花材放入密閉容器中

將矽膠乾燥劑倒進密閉容器，並抹平表面。擺
上 1，花材之間不要彼此重疊（重疊會造成乾
燥不均勻）。

3 倒入矽膠乾燥劑

將矽膠乾燥劑倒在花材上,直到完全掩蓋花材
(要徹底埋入花材,確保花材每個角落都觸及
乾燥劑)。

4 靜候乾燥

緊閉蓋子,確保溼氣不會進入。放在沒有陽光
直射且通風良好的場所,靜置約 1 週左右。

5 徹底乾燥後即完成

確認所有花材,若已完全乾燥,就可從密閉容
器中取出,除去花材上的矽膠乾燥劑,即大功
告成。如果仍有溼潤的部分,就再多靜置幾
天。

> **Check!**
>
> ### 不要讓矽膠乾燥劑
> ### 跑進眼睛或口中
>
> 乾燥花專用的矽膠乾燥劑粒子十分細小,
> 使用時請務必戴上口罩,千萬不能讓乾燥
> 劑跑進眼睛或口中。有小孩或寵物的家庭
> 更要小心!
>
> ### 矽膠乾燥劑可以重複使用嗎?
>
> 用過的矽膠乾燥劑由於已經吸收水分(藍
> 色粒子變白就表示吸收了水分),基本上
> 無法再次使用。請依照商品包裝的標示或
> 各地法規丟棄。

自然乾燥與矽膠乾燥劑的製作成品差異

兩種方法都能「使花材乾燥」，花費的時間也幾乎相同，但完成後是否有什麼差別呢？
這裡就使用相同種類和顏色的玫瑰，來比較兩者間的差異。

自然乾燥

因為是完全自然地風乾，完成品的顏色會比鮮
花來得黯淡。不過，這樣的成品也更具有天然
質感，且帶有古典氣息，適合用來創作具自然
感的作品。

矽膠乾燥劑

顏色會比用自然乾燥更接近鮮花。此外，因為
是放在矽膠乾燥劑上進行乾燥，形狀也比較能
保留鮮花時的狀態。適合想呈現花朵展開模樣
的作品。

推薦製作乾燥花的花種

水分含量少的花卉，可以製作出比較漂亮的乾燥花。鬱金香或番紅花等球根植物也很適合。以下就介紹幾種適合做成乾燥花，在浮游花中也很實用的花材。

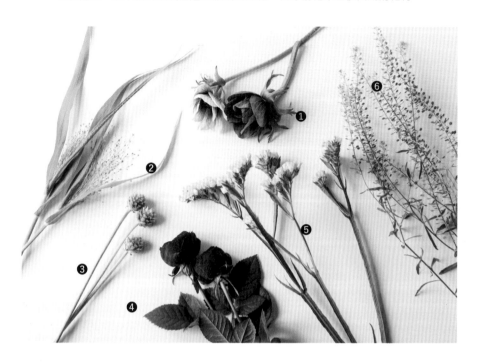

❶ 銀蓮花

色彩豐富，光是多種顏色的搭配就樂趣十足。製成乾燥花後，顏色不太會改變，用來做浮游花也很漂亮。

❷ 毛絨稷

具有蓬鬆的花穗，是很適合浮游花的花材。花穗有各種不同顏色，也有人工染色的款式。

❸ 千日紅

特色是棒棒糖一般的可愛外型。製作乾燥花或浮游花都很實用，可以呈現出柔和的氣息。

❹ 玫瑰

每個人都必須用上一次的經典花材！玫瑰無論是鮮花或乾燥花都很受歡迎，做成浮游花自然也相當美麗。

❺ 星辰花

乾燥花的必備花材，顏色豐富，新手也能輕鬆製作。乾燥後比較容易損壞，處理時需小心留意。

❻ 薺

以春日七草之一而聞名的花材。除了可以製作自然風的浮游花，也非常適合鄉村風的花圈或花串。

Leave tne bouquet as Herbarium

將花束製作成
浮游花保存

「好想保留收到的花束！」各位是否曾經這樣想過呢？
欣賞花朵鮮潤的姿態固然很棒，但終有一天要枯萎老
去，讓人不禁有些寂寞啊。如果做成浮游花的話，就能
將花束連同美好的回憶保存下來。

teacher：chie onodera（marmelo）

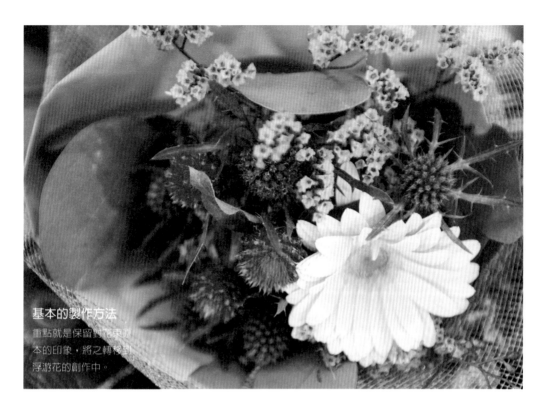

基本的製作方法

重點就是保留對花束原
本的印象，將之轉移到
浮游花的創作中。

材料・工具

- 花束　　・玻璃瓶
- 浮游花專用油
- 剪刀　　・鑷子
- 尖嘴瓶蓋
 （或附有尖嘴的容器）
- 橡皮筋　・木夾

準備

先拍下花束的照片

為了在創作浮游花時，延
續花束原本的印象，要先
拍下花束的照片。不妨將
照片裱框，擺在完成的浮
游花作品旁，也會是很棒
的裝飾呢。

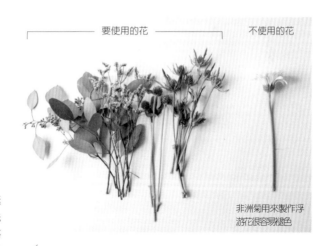

要使用的花　　　　　　　　　　不使用的花

非洲菊用來製作浮
游花很容易退色

1　解開花束，將花卉分門別類

花束無法直接放進玻璃瓶，也需要先做成乾燥花。解開花束，將花卉
分成要使用及不使用的花（適合及不適合做成乾燥花的花）。不使用
的花，就趁新鮮時好好欣賞吧。

2 製作乾燥花

在整株花的花莖末端綁上橡皮筋，以自然乾燥法或矽膠乾燥劑，製成乾燥花（參照 p.132～141）。

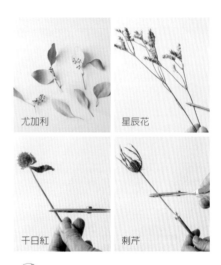

尤加利　星辰花

千日紅　刺芹

3 將花材剪成小分量

2 完成後，將花材修剪成小分量。尤加利和星辰花在分枝處剪下，千日紅和刺芹則保留較長的花莖。

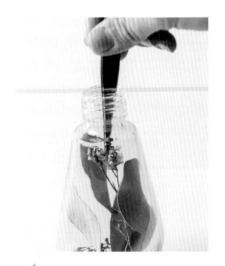

4 放入尤加利和星辰花

放入約 4 片尤加利葉，並將長度合適的星辰花放在葉子中間。

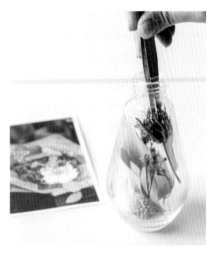

5 放入刺芹

放入長度合適的刺芹。刺芹的特徵鮮明，可以邊看著照片邊調整位置，讓刺芹更能襯托整束花的氛圍及構圖。

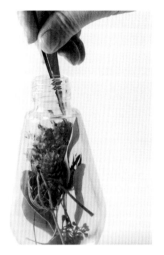

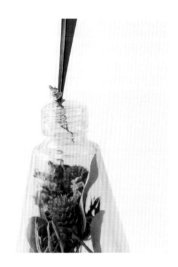

6 放入千日紅

放入長度合適的千日紅。千日紅十分引人注目，因此要和 5 一樣看著照片調整，以求能均衡整束花的氛圍及構圖。

7 協調整體的平衡

邊看著照片，將覺得太空盪的位置補上花材，調整平衡。（注意不要太擠！）

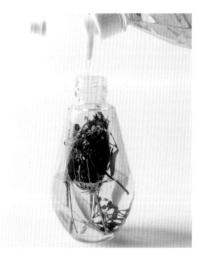

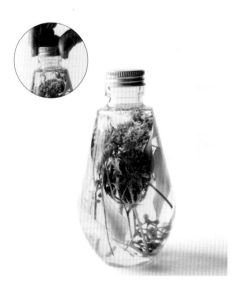

8 注入浮游花專用油

將浮游花專用油裝上尖嘴瓶蓋（或將油品倒進有尖嘴口的容器），緩緩注入油品，直到瓶頸處。

9 完成

關緊瓶蓋，即完成。可以將收到花束的日期和使用花材等寫在貼紙或標籤卡上，也是很棒的做法！

協力店家和創作者

感謝為本書提供協助的花店和創作者，

相關資訊一併收錄於本章。

除了美麗的浮游花作品，

還有許多以花和植物為主題的豐富創作。

請各位務必到有興趣的店家和網頁逛逛喔！

marmelo

Shop Data

東京都世田谷區代澤 2-36-30　廣井大樓 1F

03-5787-8963

10:00-19:00　週三公休

http://www.marmelo-flower.com/

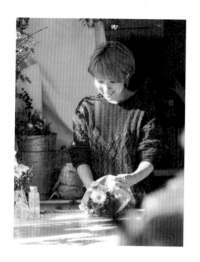

小野寺千絵
Chie Onodera

自花卉專門學校畢業後，便進入世田谷區成城的鮮花店，學習花店的基本知識。其後至下北澤的花店兼酒吧任職，學習裝置花藝和婚禮花卉布置等各類花店業務。2014 年自行開業。以「讓花卉融入生活」為理念，目標是成為貼近每個人日常的花店。

製作作品　p.2-3 ／ p.6-7 ／ p.9 ／ p.11（上）／ p.13（上）／ p.26 ／ p.40 ／ p.41（左上）／ p.44 ／ p.46 ／ p.54 ／ p.56 ／ p.59

北中植物商店

Shop Data

東京都三鷹市大澤 6-2-19

0422-57-8728

11:00 ～ 17:00　僅五・六・日營業（不定時休）

http://www.kitanakaplants.jp

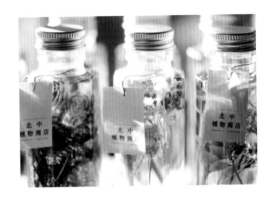

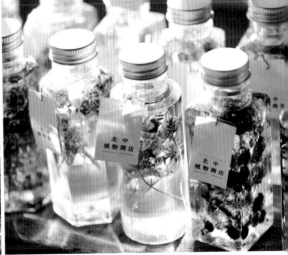

小野木彩香
Ayaka Onogi

以東京都內為中心活動，進行婚禮花卉布置、店鋪裝飾等業務。在東京 • 三鷹經營一間小巧平房的庭院與花卉植物店「北中植物商店」。著有《小さな花束の本 new edition》（誠文堂新光社）。

製作作品　p.8 / p.14 / p.15（秋）/ p.16 / p.18 / p.19 / p.45 / p.58 / p.62 / p.63 / p.66

suite

https://suite-o.storeinfo.jp

Online shop

https://suite.official.ec/

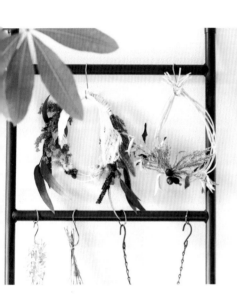

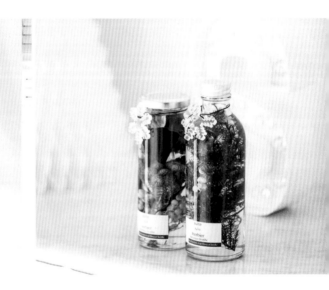

小柳洋子
Yoko Koyanagi

文化女子大學服裝學科畢業。曾在 BAYCREW'S、United Arrows
擔任公關和行銷，後成立 ENCHAINEMENT/mignon，並巡遊世界
各地採購。離職後，發掘了自己對於花藝裝置的興趣，取得浮游花
相關認證。以自學成為植物設計師。

製作作品　p.11（下）／ p.12 ／ p.13（下）／ p.15（耶誕樹）
／ p.47 ／ p.48 ／ p.50 ／ p.51 ／ p.52 ／ p.55 ／ p.57

oriori green

Shop Data

HP　https://oriorigreen.wixsite.com/mysite
寄售店家

Cafegallery mo mo mo
東京都杉並區高圓寺南 3 丁目 45-11-2F
※ 寄售店家為咖啡店，前往時需點餐。
hair orang
東京都中野區東中野 1-58-16 -1F

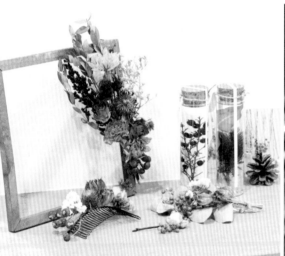

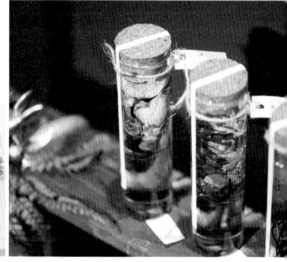

久保沙織 Saori Kubo
杉山芳里 Kaori Sugiyama

景觀設計師二人組，為每個人提供適合的植物相處方案。持續尋覓各種人與植物共存的方式，讓客戶對植物的感覺更加親近。創作各種植物存在的風景，廣及庭園設計、店鋪裝置、混栽、水栽、浮游花等等。

製作作品　p.10　/　p.15（新年・赤菊浮游花）/　p.20　/
p.21　/　p.60

madopop（彩花株式會社）

Shop Data

HP　http://www.hana-saika.com

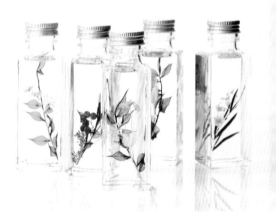

中川窓加
Madoka Nakagawa

開設各類課程、接受委託，也擔任雜誌和商業活動的花卉設計及製作。於相關競賽中多次獲獎。任公益社團法人日本花卉設計師協會講師、不凋花藝術協會講師。著有《アーティフィシャルフラワー基礎レッスン》（誠文堂新光社）。

製作作品　p.41（右上）／ p.64 ／ p.65

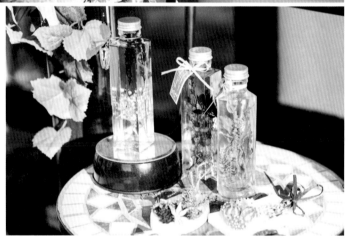

Atelier Monfavori

Shop Data

千葉縣柏市千代田 2-12-5

090-2940-0713

10:00 ～ 16:30　週日・節日假期（不定時休）

Blog　https://ameblo.jp/atelier-monfavori/

Instagram　@ateliermonfavori

製作作品　p.21 / p.61 / p.116 / p.117 / p.118

高橋惠子
Keiko Takahashi

於短期大學主修服飾，其後曾經歷兒童髮飾販售、私人緞帶進口等，並於 2016 年 10 月開設緞帶與花卉專賣店。除了販售不凋花等花材，也經營各類課程、販售國產及進口緞帶，亦設有蠟燭及法式布盒（cartonnage）的手作課程。

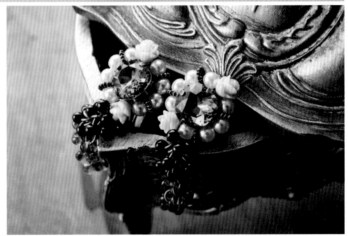

hana-isi

Shop Data

Blog　　　　https://ameblo.jp/hana-isi/
Instagram　@hana_isi_gallery

製作作品　p.21　/　p.124　/　p.125

関谷愛菜
Aina Sekiya

飾品設計師。以「愉悦的大人時光」為理念，創作花卉主題的天然石串珠作品。擔任 PARTS CLUB 和 AEON CULTURE CLUB 的講師。亦為 Genuine Perle et bijou 認證講師。在《ビーズ friend》（Boutique 社）等雜誌刊有作品介紹。

將喜歡的植物放進玻璃瓶

注入油品的瞬間，

植物的神情一下子亮了起來。

請務必親自體會

這手作浮游花獨有的

小小感動時刻。

作品製作：小野寺千絵、小野木彩香、小柳洋子、久保沙織、杉山芳里、
中川窓加、高橋惠子、関谷愛菜
攝影：三浦希衣子
日文版設計：大島歌織
編輯：櫻田浩子（スタジオポルト）
採訪撰文：新井久美子
材料提供：はなどんやアソシエ　https://www.hanadonya.com/
配件提供：パーツクラブ　http://www.partsclub.jp/
油燈材料提供：ムラエ商事　http://www.muraei.co.jp

國家圖書館出版品預行編目 (CIP) 資料

浮游花與乾燥花 DIY / 誠文堂新光社編著；黃姿瑋
譯 . -- 初版 . -- 台中市：晨星，2019.09
面；　公分 . --（自然生活家；37）
譯自：ハーバリウム　美しさを閉じこめる植物
標本の作り方
ISBN　978-986-443-892-1（平裝）

1. 花藝

971　　　　　　　　　　　　　　108009097

自然生活家037

浮游花與乾燥花 DIY
ハーバリウム　美しさを閉じこめる植物標本の作り方

作者	誠文堂新光社
翻譯	黃姿瑋
主編	徐惠雅
執行主編	許裕苗
版面編排	許裕偉

創辦人	陳銘民
發行所	晨星出版有限公司
	407 台中市西屯區工業 30 路 1 號 1 樓
	TEL：04-23595820 FAX：04-23550581
	行政院新聞局局版台業字第 2500 號
法律顧問	陳思成律師
初版	西元 2019 年 09 月 06 日

總經銷	知己圖書股份有限公司
	106 台北市大安區辛亥路一段 30 號 9 樓
	TEL：02-23672044 / 23672047 FAX：02-23635741
	407 台中市西屯區工業 30 路 1 號 1 樓
	TEL：04-23595819 FAX：04-23595493
	E-mail：service@morningstar.com.tw
	網路書店 http://www.morningstar.com.tw
讀者服務專線	04-23595819#230
郵政劃撥	15060393（知己圖書股份有限公司）
印刷	上好印刷股份有限公司

詳填晨星線上回函
50 元購書優惠券立即送
（限晨星網路書店使用）

定價 450 元

ISBN 978-986-443-892-1